아크릴 바이블

The Acrylic Artist's Bible

아크릴 바이블
The Acrylic Artist's Bible

메릴린 스콧 저
이화영 역

마로니에북스
maroniebooks.com

The acrylic Artist s Bible © 2005 Quarto Inc.

아크릴 바이블

저자 메릴린 스콧
옮긴이 이화영

1판 1쇄 발행일 2005년 10월 10일
1판 4쇄 발행일 2019년 2월 1일

펴낸이 이상만
펴낸곳 마로니에북스
등 록 2003년 4월 14일 제2003-71호
주 소 (03086) 서울특별시 종로구 12길 38
전 화 02-741-9191(대)
편집부 02-744-9191
홈페이지 www.maroniebooks.com

* 책값은 뒤표지에 있습니다.

ISBN 978-89-91449-61-9
 978-89-91449-68-8 (set)

Contents

혼합
신뢰할 수 있는
원천의 종이
FSC
www.fsc.org FSC® C101537

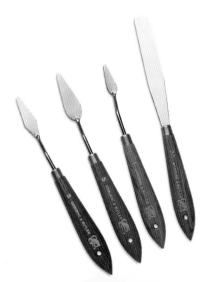

시작하며

아크릴은 모든 회화 매체 중 가장 새로운 것으로 20세기 중반에 처음 등장했다. 전문 화가들이 아크릴을 폭넓게 애용하는 반면, 아마추어 화가들은 그다지 많이 사용하지 않는다. 아크릴은 무한한 범위에서 다양한 효과를 낼 수 있는 놀랄 만큼 다재다능한 매체인데, 이런 아크릴의 선호도가 떨어지는 것은 매우 유감스러운 일이다. 그것은 다음과 같은 이유에서 비롯된 것으로 보인다. 어떤 가능성이 너무 많을 때 대다수의 사람들은 무엇부터 해야 할 지 막막하지고, 오히려 시도해 볼 의욕이 꺾인다. 그렇지만 이 책은 여러분에게 무엇을, 어디서부터 시작해야 하며 어떻게 해야 하는지에 관하여 충분한 지침과 필수적인 조언을 주고자 한다. 따라서 아크릴을 처음 접하는 사람에게는 꼭 필요한 책이라 하겠다. 뿐만 아니라 이전에 이미 아크릴을 경험해보았던 사람에게도 새로운 아이디어와 영감을 불러일으켜 줄 수 있다고 믿는다.

이 책은 크게 네 부분으로 구성되어 있다. 첫 번째 장은 재료를 선택하고 사용하는 방법에 관한 설명이다. 아크릴을 시작할 때 반드시 알아두어야 할, 물감 및 도구에 관한 정보를 얻을 수 있다. 그리고 자신에게 적당한, 자신만의 화판과 캔버스는 어떻게 만들고 준비해야 하는지에 대해 설명한다. 둘째 장은 색의 기본적인 속성부터 팔레트나 화폭에서 색을 배합하는 방법까지, 색을 이해하고 다룰 수 있는 전반적인 방법을 알려준다. 물론 한 작품을 시작할 때 어떤 물감의 무슨 색부터 고르는 것이 좋은가 하는 실질적이고 기초적인 조언도 있다. 세 번째 장은 이 책에서 가장 핵심적인 부분으로서, 아크릴 화가가 반드시 알아두어야 할 다양한 기법에 관한 것이다. 우선 스케치에서부터 시작하여 그림을 완성하기까지의 일반적인 과정을 크게 세 가지로 나누어 설명한다. 여러분이 아크릴을 지금까지 한번도 시도해 보지 않았다면 여기서 제시하는 방법부터 시작해도 좋겠다. 그 다음은 좀더 특별하면서도 유용한 표현 방법과, 매우 흥미롭고 다양한 테크닉에 대하여 소개하고 있다. 나이프로 그림 그리기, 긁어서 표현하기, 아이싱 만들 때 쓰는 짤주머니로 물감 짜서 그리기, 재미난 질감 만들기, 밑그림에 덧칠하기 등등. 만약 이제껏 경험해 본 적이 없다면 지금이 바로 기회이다. 이 모든 기법들은 전문 화가가 그림을 완성해가는 과정을 찍은 일련의 사진과, 각각 무엇을 하는 것인

▲ 도구와 재료에 관해 배우기

▶ 기본 팔레트 만들기

**◀ 새로운 기법의
발견**

지에 관한 사진 설명을 곁들여 한 단계, 한 단계 확실히 이해할 수 있도록 꾸몄다. 마지막 장에서는 그림의 주제를 다루고 있는데, 앞서 설명한 아크릴 기법이 실제 작품에서 어떻게 구현되는지 확인할 수 있다. 세계적으로 유명한 아크릴 화가들이 완성한 실제 작품을 통해 이 경이로운 매체가 만들어내는 다양한 스타일을 만나게 된다. 또한 텍스트와 그림 설명을 곁들여, 색의 사용과 구성에 관한 힌트도 얻을 수 있다. 이 책의 보너스로 권위 있는 전문화가 두 사람의 특별 지도를 실었는데, 여러분이 그림을 처음 구상할 때부터 완성할 때까지, 이 화가들의 진행 과정을 그대로 따라갈 수 있도록 배려하였다. 이 장은 실제 작품의 예를 통해 보다 쉽게 배울 수 있도록 구성한 것이다. 다른 사람의 작품을 보는 것은 그림을 그리는 사람이라면 누구에게나 없어서는 안 될 필수적인 배움의 과정이다. 그리고 이런 과정이 자신만의 고유한 스타일을 찾아나가는 데에도 큰 도움이 된다.

하지만 무엇보다 예술가로서 가장 중요한 것은 자신의 작업을 즐기는 것이며, 여러 가지 아이디어와 방법을 직접 시도해 보는 것이다. 그러므로 이 책이 아크릴화의 흥미로운 세계로 나아가려는 여러분에게 하나의 출발점이 되기 바란다.

*역자주 – 아이싱(Icing)이란 설탕이 주요재료인 피복물로 빵,
과자 제품을 덮거나 피복하는 것을 말하며, 장식적인 목적
외에 과자가 마르지 않게 하기 위하여도 쓰인다*

**▶ 전문 화가들의
그림 살펴보기**

1
재료의 선택과 사용법

아크릴 물감 소개

아크릴 물감은 벽에 칠하는 라텍스 페인트처럼 플라스틱 산업의 부산물이다. 아크릴 물감은 몇 가지 특별한 경우를 제외하고는 유화 물감, 수채 물감 그리고 파스텔과 같은 안료로 만들어졌다. 여타 매체와 다른 점은 아크릴 물감이 합성수지로 된 고착제라는 것이다. 따라서 일단 마르고 나면 표면에 플라스틱 피막과 같은 수지 코팅이 생기기 때문에, 아세톤과 같은 제거제를 사용하거나 억지로 떼어내지 않는 한 쉽게 지워지지 않는다.

아크릴 물감은 수성이므로 물에 섞거나, 물과 특별한 용도로 만들어진 많은 종류의 미디엄(20쪽 참조) 중 하나를 함께 섞어서 묽게 할 수 있다. 따라서 아크릴은 여러분이 원하는 어떤 농도로도 조절할 수 있으며, 놀랄 만큼 다양한 표현이 가능하다. 또한 이런 점이 바로 아크릴의 가장 큰 장점이기도 하다. 물의 농도를 높여 수채화처럼 작품을 표현할 수도 있으며, 유화처럼 나이프로 두껍고 걸쭉한 터치를 줄 수도 있다. 한 화면에서 한쪽 부분은 두껍고 진하게, 다른 부분은 묽고 엷게 표현하는 것도 가능하며, 질감을 무한대로 표현할 수도 있다. 또한 글레이징(glazing) 같은 전통적인 유화 기법을 쓸 수도 있다. 게다가 아크릴은 유화보다 훨씬 사용도 간편하다.

물감 세트

시중에는 여러 제조회사에서 만든 물감 세트가 나와 있다. 이런 세트는 일반적으로 필요한 색깔의 물감을 미리 정해서 갖추어 놓았으며, 때로는 여러 종류의 아크릴 미디엄, 붓, 팔레트가 함께 들어있기도 하다. 이런 제품은 아주 단순한 케이스나, 특제 나무 박스에 들어 있다. 하지만 세트 제품은 처음 아크릴을 시도하는 사람이 쓰기에는 가격이 비싼 편이고, 또한 색깔의 구성이 마음에 들지 않을 수도 있다. 그러므로 보통 필요한 물감 몇 가지와 붓을 개별적으로 구입하는 것이 더 바람직하다.

학생용 물감

다른 물감과 마찬가지로 아크릴 물감도 학생용과 전문가용으로 따로 구분되어 있다. 학생용은 물감을 제조할 때 혼합 비율에서 순수 안료가 적게 들어가는 편이며, 어떤 색깔은 약간 묽게 만들어져 있기도 하다. 또한 전문가용에 비하여 색상의 구성이 다양하지 못하다. 그러나 대부분 품질이 제법 우수하고, 전문가용에 비해 가격이 훨씬 저렴한 편이기 때문에, 아크릴을 처음 접하는 사람이 쓰기에는 아주 적당하다.

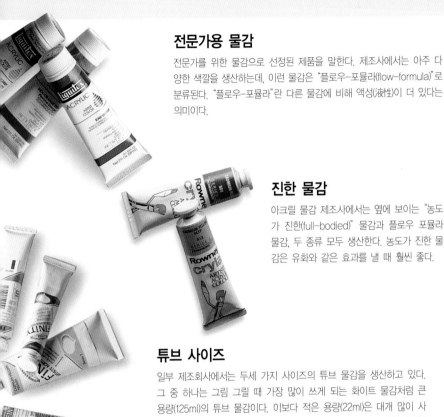

전문가용 물감

전문가를 위한 물감으로 선정된 제품을 말한다. 제조사에서는 아주 다양한 색깔을 생산하는데, 이런 물감은 "플로우-포뮬라(flow-formula)"로 분류된다. "플로우-포뮬라"란 다른 물감에 비해 액성(液性)이 더 있다는 의미이다.

진한 물감

아크릴 물감 제조사에서는 옆에 보이는 "농도가 진한(full-bodied)" 물감과 플로우 포뮬라 물감, 두 종류 모두 생산한다. 농도가 진한 물감은 유화와 같은 효과를 낼 때 훨씬 좋다.

튜브 사이즈

일부 제조회사에서는 두세 가지 사이즈의 튜브 물감을 생산하고 있다. 그 중 하나는 그림 그릴 때 가장 많이 쓰게 되는 화이트 물감처럼 큰 용량(125ml)의 튜브 물감이다. 이보다 적은 용량(22ml)은 대개 많이 사용하지 않으면서 가격이 비싼 레드, 마젠타, 오렌지 같은 특별한 물감을 위해서 만든 경제적인 상품이다.

플라스틱 용기

체로 플라스틱 통에 든 물감이 튜브 물감보다 약간 더 물기가 많다. 큰 통에 든 물감은 작업실에서 대형작품을 그릴 때 쓰기가 편하다. 그 보다 은 크기의 플라스틱 통에 든 물감도 있지만, 그래도 튜브 물감만큼 사하기 편하지는 않다. 따라서 작은 통의 물감은 실외에서 작업할 때에 국해서 사용하면 좋다. 플라스틱 용기에 든 물감을 사용할 때는 붓을 직 물감 통에 넣는 일은 피해야 한다. 만약 그림을 그리는 도중에 붓이 완히 헹구어지지 않으면, 다른 색 물감이나 물기가 붓에 남아 통에 든 나지 물감을 지저분하게 만들 수 있기 때문이다.

액체 아크릴(Liquid acrylic)

액체 아크릴 물감은 튜브 물감보다 약간 더 비싸고, 그 성질은 잉크나 액상 수채물감과 비슷하다. 전형적으로 돌려서 여는 뚜껑이 달린 병에 들어 있으며, 대부분의 뚜껑에는 스포이드와 같은 점적기(點滴器, dropper)가 달려 있어 적당량의 물감을 팔레트에 옮길 때 편리하다. 액체 아크릴은 잉크나 수채물감과 비슷한 용도로 사용할 수 있다. 알칼리 수지를 이용해서 만들어졌기 때문에 미리 준비한 알칼리 세정액만 있으면 펜이나 붓에서 아크릴을 쉽게 제거할 수 있다.

이런 액체 아크릴은 "수채화 양식"의 그림에 적합하며, 물에 희석해서 사용하는 튜브 물감보다 더 좋다. 그러나 완전히 수채화를 대체할 수는 없으며, 너무 빨리 마르기 때문에 그림 표면에서 색깔의 농도를 조절할 수 없다.

아크릴 잉크

잉크를 아크릴 물감과 혼합하여 사용할 수 있다. 그리고 요즘은 혼합된 료로 작품을 만드는 방식이 화가들 사이에서 인기가 있다. 아래 그림의 주광택이 나는 아크릴 잉크는 매력적으로 빛나는 효과를 만들어낸다.

아크릴 잉크

액체 아크릴 병에는 흔히 스포이드와 같은 드로퍼가 달려 있어, 물감을 팔레트에 옮길 때 편리하다.

중간–점성의 아크릴 컬러

액체 아크릴 컬러

크로마(chroma) 컬러

크로마 컬러는 일종의 수성 물감으로, 원래 만화에 색을 입히는 용도로 개발되었다. 색이 힘차고 강하다. 아크릴 수지로 만들었으며, 수채물감, 과슈, 잉크, 그리고 아크릴과 비슷한 방식으로 사용할 수 있다. 크로마 컬러는 빨리 마르고, 마른 후에는 방수성을 띤다. 그리고 색깔의 강도를 유지하면서도 아주 묽게 희석할 수 있다. 마르는 시간을 늦추고 농도나 광택 또는 투명성을 더하기 위해 특별한 크로마 미디엄과 섞어서 사용할 수 있다(비-크로마 미디엄은 사용하지 않는 것이 좋다). 30가지 색상이 있으며, 50㎖ 튜브나 병에 담겨 있다.

크로마 컬러 튜브 제품

병에 담긴 크로마 컬러 제품들

붓

붓은 대개 작업 방식에 따라 선택한다. 즉 두텁게 칠하려는지, 얇게 칠하려는지에 따라 각기 다른 붓을 사용한다. 굵게 칠하는 경우와 임파스토(impasto) 작업을 할 때에는(90쪽 참고), 유화용으로 만들어진 브리슬, 즉 강모(剛毛)) 붓이 가장 적합하다. 반면 수채화 스타일이나, 얇은 글레이즈 기법(86쪽 참고)으로 색칠을 하려면, 부드러운 수채화용 담비털붓이 알맞다. 그러나 물에 계속 담갔다 뺐다 하면 담비털이 금방 상할 수 있으므로, 유화용 붓과 병행하여 사용하는 것이 현명하다. 하지만 최상의 붓은 역시 아크릴 작업을 위해 유화 붓과 수채화 붓의 특성을 결합하여 특별히 제작된 붓이다. 아크릴 붓은 중간 굵기부터 두꺼운 용도에 맞는 크기까지 모두 사용할 수 있도록 다양한 종류가 나와 있다.

나일론 붓

아크릴 작업을 위해 특별히 제작된 붓이다. 일반적인 붓의 형태로 다양한 사이즈가 있으며, 강하고, 질기고, 탄력이 있다.

1 작고 둥근 나일론 붓 (4호)
2 작고 납작한 나일론 붓 (4호)
3 중간 둥근 나일론 붓 (8호)
4 중간 납작 나일론 붓 (8호)
5 큰 납작 나일론 붓 (12호)

브리슬(bristle, 강모 붓

대개 수퇘지의 털로 만들며, 화와 같은 효과를 내고자 하 화가들이 주로 사용한다.

6 중 브리슬 (8호)
7 중-대 브리슬 (10호)
8 대 브리슬 (12호)
9 소 브리슬 (4호)

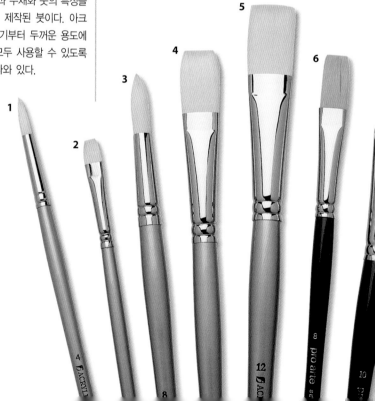

붓 관리

아크릴 물감은 매우 빨리 마르기 때문에 작업하는 내내 붓이 젖은 상태로 있어야 하는데, 물통 속에 오래도록 거꾸로 담가 두어서는 안 된다. 붓을 거꾸로 한 채 오래 담가두면 털이 구부러지기 때문이다. 다행히 스테이-웨트(stay-wet) 팔레트(18쪽 참고)는 붓을 놓아두는 칸이 따로 마련되어 있다. 하지만 이러한 팔레트가 없으면 얕은 접시에 붓을 평평하게 놓아두는 것이 좋다.

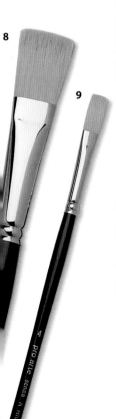

8

9

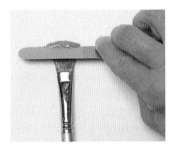

물감이 묻은 붓은 털끝에서 속 부분까지 아주 빠르게 굳는다.

물에 담그기 전에 팔레트 나이프로 남은 물감을 제거한다.

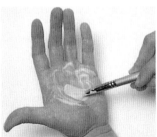

각각의 작업이 끝나면 따뜻한 물에 붓을 헹구고 비누칠한 손바닥에 문지른다.

붓털이 벌어지면 붓을 축축하게 적셔서 모양을 다시 잡아주어야 하는데, 엄지와 검지로 다듬어주면 된다.

페인팅 나이프와 페인트 쉐이퍼

페인팅 나이프(painting knife)는 긴 역사를 갖고 있으며, 수세기 동안 유화 작업에 사용해왔다. 그러나 뭐라고 해도 페인팅 나이프는 역시 아크릴 작업에 가장 적합하다. 아크릴은 아주 빠르게 마르기 때문에, 밑에 칠한 색깔과 섞일 염려 없이 계속 덧칠할 수 있기 때문이다. 페인팅 나이프는 아주 섬세한 도구로서 매우 유연한 강철로 만들어졌으며, 나이프를 잡은 손이 화면에 닿지 않도록 굴곡이 있는 손잡이가 달려있다. 여러 가지 형태와 사이즈가 있으며, 각각의 형태에 따라 서로 다른 모양의 터치를 표현할 수 있다. 페인팅 나이프를 붓 대신 쓰는 화가가 있는 반면, 오로지 그림의 마지막 단계에서 하이라이트와 악센트를 주기 위해서만 페인팅 나이프를 사용하는 화가도 있다.

페인트 쉐이퍼(paint shaper)는 전형적인 붓처럼 생겼다. 나무 손잡이와 크롬 이음새가 달린 모양은 일반 붓과 같지만, 끝 부분이 털이 아니라 유연한 고무로 되어 있다. 종류에 따라 끝이 부드럽거나 단단한 고무로 되어 있고, 다양한 크기와 형태가 있다. 끝이 뾰족한 모양, 둥근 모양, 끌처럼 조각된 모양, 각진 모양 등 여러 가지이며, 붓 보다는 페인팅 나이프와 비슷한 방식으로 사용한다. 값이 싼 편이며, 닦기도 쉽고 내구성이 있다. 쉐이퍼는 붓의 대용은 아니지만 독특한 터치를 남길 뿐 아니라 아주 재미있게 활용할 수 있는 도구이다.

페인팅 나이프　　　　　　　　팔레트 나이프

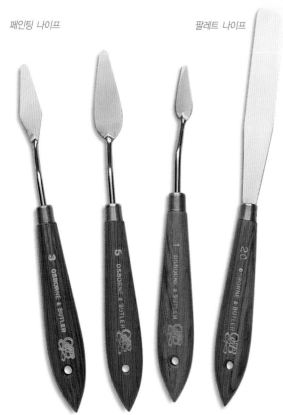

납작한 쉐이퍼
납작한 쉐이퍼를 이용하여 재미난 패턴을 만들 수 있다.

독특한 터치
쉐이퍼를 이용하여 특이한 터치를 남길 수 있다.

격자주 – 나이프(Knite)

나이프에는 페인팅 나이프와 팔레트 나이프 두 가지가 있다. 팔레트 나이
프는 딱딱한 물감을 배합하는데 사용한다. 하지만 이럴 때 페인팅 나이프
를 쓰면 나이프의 끝이 손상되기 쉬우므로 주의해야 한다.

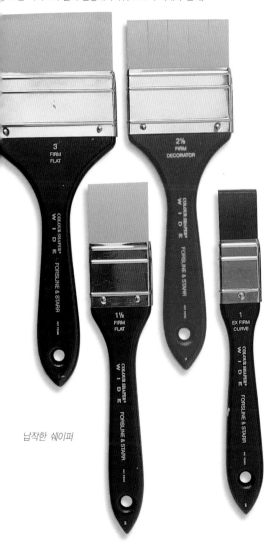

납작한 쉐이퍼

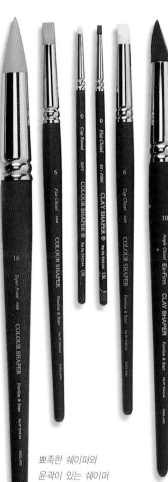

뾰족한 쉐이퍼와
윤곽이 있는 쉐이퍼

팔레트

아크릴용 팔레트는 플라스틱이나 유리처럼 비 투과성 재질로 되어 있어야 한다. 그러므로 유화용으로 제작된 나무 팔레트를 사용해서는 안된다. 큰 스케일의 작업을 하는 화가들은 쉽게 닦을 수 있는 유리판을 주로 사용한다. 만약 유리판을 사용하려면, 가능한 무거운 유리를 사용하고 가장자리에 손이 베이지 않도록 테이프로 감싸주는 것이 좋다. 얇은 판이 겹쳐진 보드를 이용할 수도 있는데, 이것은 물감이 한번 스며들면 빠지지 않는다. 물감이 마르는 것을 막기 위해서 작업중 규칙적으로 물을 뿌려주거나, 아크릴용으로 특수 제작된 팔레트를 사용한다. 특수 팔레트는 두 가지 크기로 나오는데, 많은 양의 물감을 미리 덜어놓을 필요가 없는 중간 정도 두께의 채색 작업에 이상적이다. 이러한 팔레트에는 붓을 넣을 수 있는 칸이 따로 있고 여기에 물을 채워서 사용한다.

스테이-웨트 팔레트

아크릴용으로 특별히 개발된 팔레트로서, 며칠에서 때로는 몇 주까지 물감을 마르지 않게 보관할 수 있다. 투명한 뚜껑이 있는 납작한 상자 형태로 만들어져 있으며, 두 가지 다른 종류의 종이를 포함한 세트로 판매된다. 흡수성 있는 종이는 상자 바닥에 깔아서 적셔 놓고, 얇은 종이막은 젖은 종이 위에 올려놓는다. 물감을 그 위에 덜어 놓고 촉촉함이 유지될 만큼 충분히 물을 먹는다. 다음 페이지에서 보듯이 직접 자신만의 "스테이-웨트" 팔레트를 만들 수도 있다.

팔레트 대용

캔, 유리병, 유리판, 커다란 사기 타일, 낡은 접시 등 거의 모든 용기가 팔레트로 쓰일 수 있다. 그리고 아크릴 전용 팔레트를 사용하지 않을 때는 랩으로 덮어두어야 물감이 마르는 것을 막을 수 있다.

랩을 씌워두면 아주 오랫동안 물감이 마르지 않고 물기가 유지된다.

비(非)투과성 표면으로 된 것이면 무엇이나 아크릴을 혼합하기에 적당하다. 많은 양의 물감을 섞을 때는 병이나 그릇을 이용하면 된다.

스테이-웨트 팔레트 만들기

플라스틱이나 금속으로 된 접시, 캐필러리 매팅(capillary matting, 역자주 - 원예사들이 씨앗을 담는 접시에 습기를 유지해 주기 위해 사용하는 오아시스와 같은 매트), 그리고 같은 크기의 도화지와 얇은 트레이싱 페이퍼, 또는 요리용 양피지가 필요하다. 뚜껑을 만들 수는 없지만, 그 대신 랩을 사용하면 된다.

1 캐필러리 매팅을 물에 담가 충분히 적신 다음 꺼내 놓고, 도화지를 그 위에 놓는다. 매팅 대신 압지를 사용할 수도 있는데, 그런 경우엔 도화지가 필요 없다.

2 도화지 위에 조심해서 트레이싱 페이퍼나 요리용 양피지를 올려놓으면 팔레트가 완성된다.

한 장씩 뜯어내는
일회용 팔레트

일회용 종이 팔레트를 살 수 있는데, 이 팔레트는 한번 사용한 후에 뜯어서 버리면 된다. 또는 오래된 전화번호부를 팔레트 대신 사용하고, 물감 범벅이 된 페이지를 한 장씩 뜯어 버릴 수도 있다.

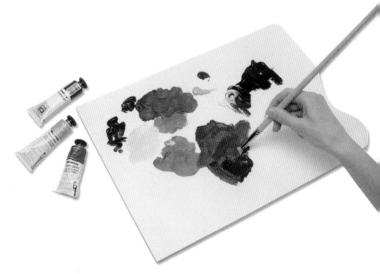

미디엄(Painting medium)

아크릴 물감은 물만 섞어서 사용해도 되지만 만약 아크릴의 모든 가능성을 탐색해 보고 싶다면, 그에 적당한 미디엄과 친해질 필요가 있다. 물론 여러 가지 미디엄이 각각 어떤 작용을 하는지도 미리 알아두면 좋다. 가장 흔히 쓰이는 미디엄은 매트(matt)와 글로스(gloss)이다. 두 가지 모두 아크릴 물감과 섞어서 사용하면 그림을 더 얇고 투명하게 만든다. 선택은 가벼운 광택을 원하는가, 그렇지 않은가에 달렸다. 글로스 미디엄은 바니쉬(varnish:니스, 혹은 니스와 같은 모양의 광택제, 유약)처럼 사용할 수 있다. 그리고 매트 미디엄은 캔버스에 초벌칠을 할 때 유용하다(32쪽 참고). 두 가지 모두 병에 담겨서 판매된다.

지연제

지연제(retarding medium)

이것은 튜브나 용기에 담겨 판매되는데, 물감의 응고를 더디게 하여 물기를 더 오래도록 유지해준다. 블렌딩 *(blending, 역자주 – 물감 혼합 기법)*과 웨트 인 웨트*(wet-in-wet, 역자주 – 화면이 젖은 상태에서 다른 색 물감을 덧칠하는 방식)* 기법을 용이하게 한다. 물만 들어가도 그 효과에 영향을 미치기 때문에, 다른 것과 섞지 말고 지연제 자체만 사용하는 것이 가장 좋다. 그림 표면이 끈적끈적해지면서 일단 붓 터치가 마르기 시작했을 때나, 계속 붓질을 하여 물감 표면이 손상되면, 그 위에 지연제를 섞더라도 더 이상 소용이 없으니 주의해야 한다.

헤비 젤 미디엄(heavy gel medium)

헤비 젤 미디엄 역시 튜브나 단지 형태로 판매된다. 물감을 두껍게 하면서 투명한 광택을 높이기 때문에 흥미로운 표면 효과를 만들어 낸다. 이 미디엄은 따로 쓰지 않고, 대개 물과 섞어서 사용한다.

헤비 젤 미디엄

미디엄의 효과

지금까지 아크릴을 사용해보지 않은 사람이라면, 다양한 미디엄에 따라 물감을 다루는 솜씨가
얼마나 차이가 많이 나는지 보면 놀라게 된다. 미디엄은 이처럼 흥미로운 여러 가지 가능성을
제공한다. 하지만 상당히 비싸기 때문에, 스스로의 작업 방식과 자신만의 스타일을 확립하기
전까지 모든 미디엄을 다 섭렵할 필요가 없다.

페인팅 미디엄(Painting medium)

페인팅 미디엄과 여러 종류의 매트는 전형적인 아크릴 매체이다. 그 자체로 따로 사용하기보다
는 보통 물과 혼합해서 사용한다. 매트와 글로스 미디엄 모두 완성된 작품을 보호하는 바니쉬
기능을 할 수 있는데, 이런 경우에는 반드시 물과 섞을 필요가 없다. 그리고 완성된 그림에 바
니쉬를 바르는 작업이 꼭 필요한 것은 아니지만, 둔탁해진 색깔에 생동감 있는 광택을 더하고
싶을 때는 도움이 된다.

모델링 페이스트(modeling paste)

때로는 텍스쳐 페이스트(texture paste)라고 부르기도 한다.
그림 표면을 더 두껍게 만들기 위해 물감과 섞어서 사용할 수
도 있지만, 모델링 페이스트의 주된 용도는 얇게 채색된 바탕
에 질감 효과를 주기 위한 것이다.

텍스쳐 페이스트

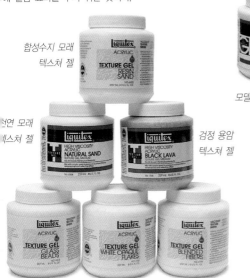

합성수지 모래
텍스쳐 젤

모델링 페이스트

라이트 모델링
페이스트

천연 모래
텍스쳐 젤

검정 용암
텍스쳐 젤

유리구슬
텍스쳐 젤

불투명 화이트 조각
텍스쳐 젤

혼방 섬유
텍스쳐 젤

텍스쳐 페이스트
(texture paste)

이것은 모델링 페이스트와 달리 물감에 섞어
모래, 나뭇조각, 유리구슬 등과 같은 다양한 질
감을 내는 데 사용된다. 물감의 부피를 늘리는
다른 종류의 미디엄이 여러 가지 시중에 나와
있다. 텍스쳐 페이스트는 모래나 섬유 등의 천
연 질감을 흉내 내기 위해 만들어졌다.

다음 페이지에서 계속

유화의 효과를 내기 위해 웨트 인 웨트(wet-in-wet) 방식으로 작업하려면, 반드시 지연제를 써야한다. 그리고 물감을 두텁게 칠하기 위해서는 튜브에 담겨있는 헤비 젤 미디엄 중 하나를 골라 사용하는 것이 바람직하다. 이런 보조제들은 물감을 두텁고 더 투명하게 해주며, 매우 흥미로운 효과를 만들어 준다.

튜브에서 바로 짠 물감(왼쪽). 무지개 빛 미디엄으로 덧칠한 모양(오른쪽).

튜브에서 바로 짠 물감(오른쪽). 매트 미디엄으로 덧칠한 모양(왼쪽).

튜브에서 바로 짠 물감 (왼쪽). 헤비 젤 미디엄과 혼합하여 칠한 모양 (오른쪽).

세라믹 스터코(ceramic stucco, 역자주 – 도자 벽토) 텍스처 페이스트와 섞어서 칠한 모양.

여러 종류의 미디엄들이 임파스토 작업(90쪽 참고)에 필요한 보조제로 판매되고 있다. 그 중에는 텍스쳐 페이스트와 젤, 그리고 아크릴 모델링 페이스트 등이 있으며, 대개 모델링 페이스트는 밑바탕 질감을 내는 데 사용한다. 또한 무지개 빛 미디엄처럼 "재미있는" 보조제도 있는데, 메탈 컬러 계열로 나온 것이다. 이것은 진주와 마찬가지로 간섭색이라 일컫는 특징, 즉 특수하게 빛을 반사하는 효과를 낼 수 있는데, 다음 페이지(24쪽)에 이에 관한 설명이 나와 있다.

물감에 합성수지 모래 텍스쳐 미디엄을 섞었다.

물감에 혼방 섬유 텍스쳐 미디엄을 섞었다 .

물감에 세라믹 스터코 텍스쳐 미디엄을 섞었다.

물감에 천연 모래 텍스쳐 미디엄을 섞었다.

간섭색(Interference color)

믿기 어렵겠지만 여기 실린 두 그림은 같은 그림이며, 서로 다른 조명 아래서 찍은 것이다. 이 작품 〈스틴스 풍경 View of the Steens 〉에서 윌리엄 슘웨이(William E. Shumway)는 아주 흥미로운 타입의 아크릴 물감 중 한 가지를 써서 빛의 변화무쌍한 특성을 강조하였다. 이것이 바로 간섭색인데, 티타늄으로 코팅된 운모 조각이 들어간 무색의 투명한 물감으로서 보는 각도에 따라 그 색깔이 변한다. 빛이 운모 조각에 닿으면 곧바로 튕겨나오면서 원래 색깔을 반사하거나, 다른 층을 통과해 또 다른 굴절률로 반사되어 보색으로 보이기도 한다. 이런 물감은 튜브에서 바로 짜서 칠할 수도 있고 물로 희석하거나, 일반적인 물감에 섞어서 쓰기도 한다. 여기서는 화가가 투명 미디엄과 두터운 물감 위에 글레이징 하는 방식으로 사용했다.

강한 효과
여기서는 빛이 더 강한 효과를 발휘하여, 산과 전경이 아주 어둡게 보이고, 하늘은 흥미롭게도 푸른색과 노란색이 두드러져 보인다.

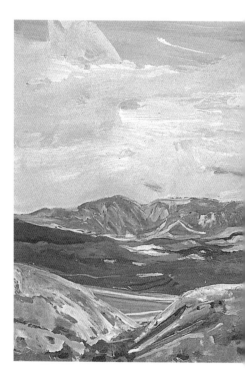

미묘한 대조
이런 조명 상태에서는 하늘의 색조와 색상 대비가 비교적 분명하지는 않지만, 산의 푸른색이 아주 강하게 보인다.

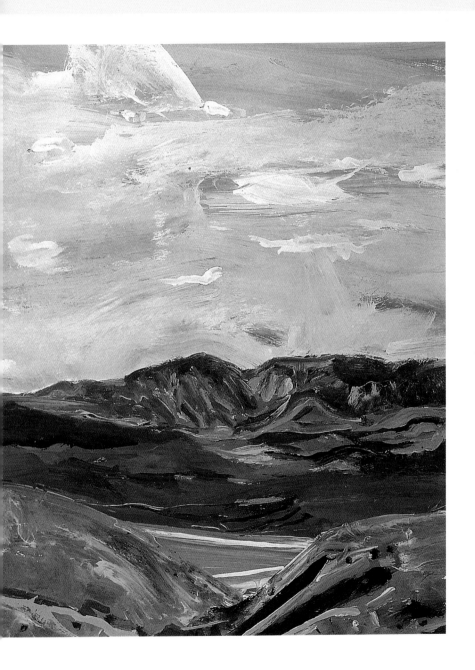

얇게 칠하기

아크릴은 수채화나 유화와 비슷한 방식으로 그릴 수 있는데, 그렇다고 단순히 유화나 수채화보다 한 수 떨어지는 아류라고 생각하는 것은 잘못된 판단이다. 아크릴은 그 자체로도 아주 중요한 매체이며, 고유한 기법도 많이 개발되어 왔다.

평평하고 단계적으로 채색하는 아크릴 담채 기법은 수채화에서의 담채 기법과 같아서, 밝은 색 위에 어두운 색을 칠하면 된다. 하지만 아크릴 물감은 수채화 물감보다 농도와 색층이 훨씬 더 다양하다. 또한 아크릴 물감의 경우 일단 마르게 되면 그 상태로 고정되기 때문에, 먼저 칠한 색깔을 해칠 위험 없이 계속 덧칠을 해도 된다. 따라서 투명 기법으로 그리고자 할 때, 수채화 그리는 방식을 그대로 흉내 내려고 해서는 안 된다. 그것은 아무 의미가 없기 때문이다. 대신 아크릴만의 독특한 효과를 창조할 수 있는 가능성을 탐색해 보는 편이 더 낫다.

수채화 형태로 그리기

이 꽃 그림은 플로우-포뮬라 물감(10쪽 참고)을 물과 섞어서 그린 것이다.
화가는 화이트를 쓰지 않았고, 부드러운 털로 된 수채화 붓을 사용했다.

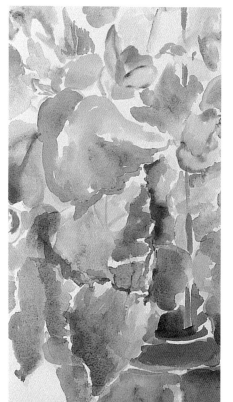

◀ 완성된 그림은 실제 수채화와 거의 흡사하다. 불투명한 흰색 아크릴을 쓰는 대신, 종이의 흰 면을 그대로 남겨둠으로써 하이라이트를 하얗게 표현한 점이 볼만 하다.

담채

물이나 유동성 미디엄으로 묽게 희석하면 투명한 담채를 할 수 있다.

그레뉼레이션(granulation)

어떤 물감은 물이 들어가면 낱알 모양의 입자가 채색면에 드러난다. 이 현상은 수채 물감의 경우에도 나타난다.

점층 담채

한 번씩 획을 그을 때마다 붓에 묻은 물감에 물을 더해가면, 색이 점점 엷어지는 담채를 할 수 있다.

화이트 섞기

옅은 색 물감에 화이트를 섞으면 과슈(gouache)처럼 불투명한 성질이 나타난다.

밝은 색 위에 어두운 색

이미 건조된 밝은 색깔 위에 어두운 색을 덧칠하면 수채화 같은 효과가 난다.

글레이징(glazing)

아크릴 물감은 글레이징 기법을 쓰기에 가장 좋다. 빨리 마르는 아크릴 물감의 특성 덕분에 단숨에 작업을 완성할 수 있다. 그리고 투명한 물감과 글로스 미디엄을 사용하면 물감의 광택과 투명성을 한층 높일 수 있다. 물감을 여러 겹 덧칠하면 투명하게 겹쳐지는 색상의 변화를 쉽고 효과적으로 얻을 수 있다(이 기법에 대한 더 자세한 내용은 86쪽을 참고).

두텁게 칠하기

아크릴 물감은 튜브에서 짜서 바로 사용하면 농도가 버터와 같다. 붓이나 나이프 등으로 손쉽게 다룰 수 있으며, 다양한 아크릴 미디엄(20쪽 참고)을 첨가하여 그 성질을 바꿀 수 있다. 그림과 같은 농도의 물감은 직접 칠하기에 좋으며, 다소 두터운 경우에도 한 시간 안에 마른다. 젤 미디엄을 첨가하면 붓 터치와 질감을 그대로 유지할 수 있다. 또한 이런 농도의 물감은 블렌딩, 스컴블링 (scumbling), 분색(broken-color) 등에 모두 적합하다. 임파스토 작업을 위해서는 튜 브에 든 아크릴 물감에 헤비 젤이나 텍스쳐 미디엄, 혹은 페이스트를 섞어준다. 깨끗한 모래 나 톱밥과 같은 첨가물을 이용해 자신만의 텍스쳐 미디엄을 만들 수도 있다(20쪽과 118쪽 참고).

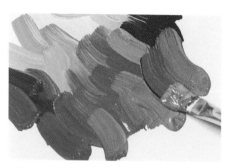

직접 칠하기

버터와 같은 농도의 아크릴 물감은 보다 빠른 작업에 최상이다.

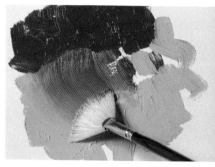

블렌딩(Blending)

아크릴 물감은 마르기 전에 빨리 혼합해야 한다.

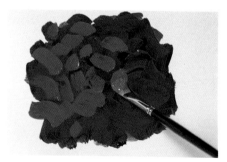

분색(Broken color)

물감이 빨리 마르기 때문에 분색 기법으로 처리하는 부분을 비교적 쉽게 만들 수 있다.

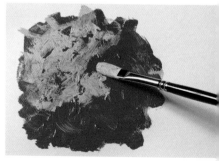

스컴블링(Scumbling)

이 기법은 먼저 칠한 물감이 말라서 질감이 드러난 면에 농도가 묽은 물감을 가볍게 문질러 주는 것이다.

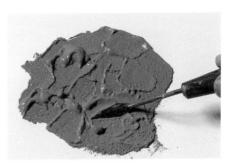

텍스쳐 미디엄

준비된 텍스쳐 미디엄을 첨가하여 다양한 천연 질감을
표현할 수 있다.

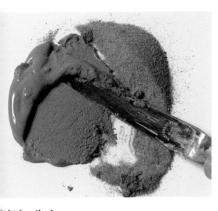

질감 내기

질감을 살린 표현을 위해 고운 모래를 섞는다. 단, 모래
가 깨끗해야 한다.

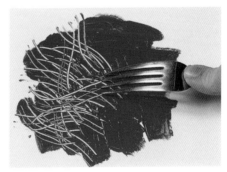

포크

주방도구 어느 것이나 임파스토 작업에서 재미있는 효과
를 내는 데 사용할 수 있다.

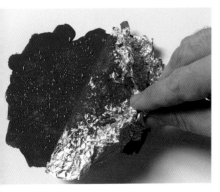

은박지

물감을 칠하고 마르기 전에 구겨진 은박지로 눌러주면
택토와 같은 표면 효과를 얻을 수 있다.

표현 방법의 비교

다음의 두 그림은 아크릴 물감을 두 가지의 전혀 다른 방식으로 사용한 예를 보여준다. 하나는 유화처럼 보이고, 다른 하나는 수채화나 과슈로 그린 그림과 비슷하다.

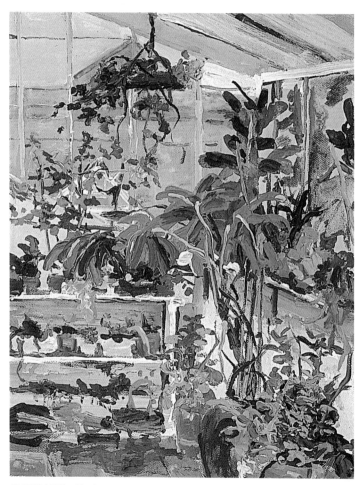

유화(油畵) 효과

돈 오스틴(Don Austen)의 〈광주리가 걸린 바바라 헵워스의 온실 Barbara Hepworth's Greenhouse with Hanging Basket〉은 캔버스에 그린 작품으로서 활기차고 다양한 붓 터치로 두텁게 칠한 그림이다. 군데군데 나이프로 칠한 것 같은 터치가 약간 보이지만(98쪽 참고), 실제로는 그림 전체를 브리슬 붓으로 그렸다.

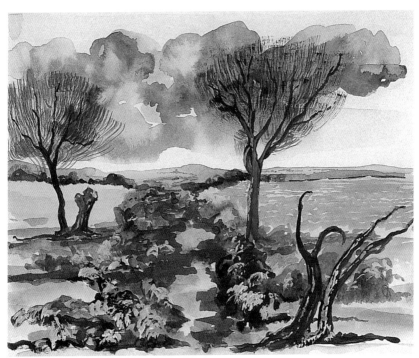

과슈 효과

이 추운 겨울 풍경은 조그만 카드의 한 귀퉁이에 그린 것이다. 로이 스파크(Roy Sparkes)는 수채물감과 같은 농도로 물감을 희석해서 작업하기 시작했다. 하늘 공간에는 웨트 인 웨트 기법(92쪽 참고)으로 물감이 부분적으로 녹아들어 서로 섞이게 하였고, 전경을 향해 점점 두텁게 칠했다.

◀ 자세히 보면, 얇은 칠과 두터운 칠이 뚜렷하게 대조된다. 오른쪽 상단 부분과 왼쪽의 오솔길은 투명한 물감으로 덧칠을 한 반면, 가운데 무리를 이룬 잎사귀의 하이라이트를 암시하는 데는 과슈와 같은 농도로 비교적 두텁게 칠했다.

집에서 만드는 캔버스 보드

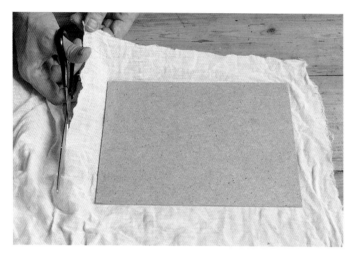

캔버스 천, 올이 굵은 삼베, 모슬린, 사라사와 같은 적절한 천을 메소
나이트(masonite, 역자주 – 건축재로서 방수, 방열용 목질 섬유판) 같은
보드에 붙여 질감 있는 표면을 만들 수 있다. 이런 방법은 마로
우플래깅(marouflaging)이라고 불리는데, 천과 널찍한 판에서 잘라낸
자투리 보드를 이용하여 야외에서 쓸 수 있는 화판을 만드는 데 아주 저렴
하고 효과적이다.

1 젖은 걸레로 보드를 깨
끗이 닦아 먼지를 제거한
다. 보드의 앞면이 천에 닿
도록 내려놓는다. 천의 네
가장자리를 보드보다 2인
치, 즉 5cm 정도 더 크게
남겨두고 자른다.

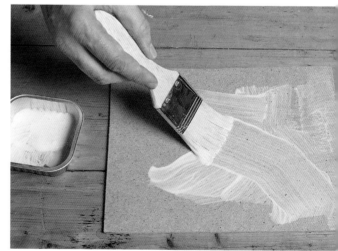

2 보드를 뒤집어서 앞면
에 아크릴 매트 미디엄을
넉넉하게 칠한다.

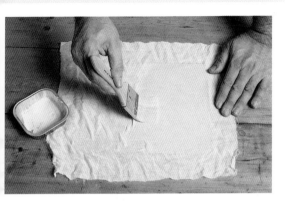

3 사각형으로 자른 천을 보드 위에 올려놓고 미디엄을 좀더 칠한다. 가운데 부분에서 시작하여 가장자리 쪽으로 바르고, 보드와 천 사이에 공기나 풀, 매트 미디엄이 덩어리져 남아있지 않도록 잘 눌러준다. 천이 완전히 평평해질 때까지 계속한다.

4 다 마르면 보드를 뒤집어 지지대 역할을 하는 나무 조각 위에 올려놓는다. 네 가장자리에 아크릴 매트 미디엄을 바른다.

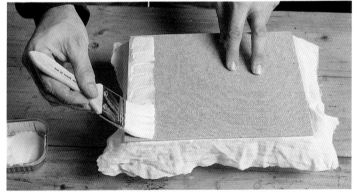

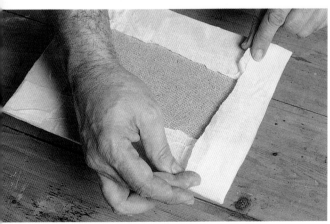

5 보드 뒤로 천을 접어넘긴 후 아크릴 매트 미디엄을 좀더 써서 매끄럽게 한다. 만일 미디엄으로 인해 천에 오톨도톨한 보풀이 일어나면 사포로 살짝 문질러 준다.

캔버스 스트레칭(stretching)

캔버스를 직접 만들어 스트레치를 하면 경제적일 뿐 아니라, 자신이 지정한대로 캔버스를 준비할 수가 있다. 연

(역자주-목공에서 나무와 나무를 직각이 되게 맞추기 위하여 45도 각도로 빗겨 잘라서 맞대는 것) 이음
로 짠 나무 캔버스 프레임에 캔버스 천을 스트레치하면 된다. 화방에 가면 다양한 길이와 측면도의 캔버스 틀을 구입할 수 있다. 물론 폭과 측면도가 같아야만 정확하게 조립할 있다. 캔버스 틀은 대개 덕용(德用), 중급용, 고급용으로 분류되며, 가마에서 말린 소나무 튤립나무로 만든 것이다. 최고급 캔버스 틀은 비둘기 꽁지모양으로 나무 끝을 만들어 서 끼워 맞춰 잇는 방식으로 접합한다. 다른 캔버스 틀은 장부 이음(역자주-장부촉으로 잇는 방법)으로 되어있다. 캔버 틀의 네 귀퉁이에는 보통 두 개의 홈이 패어 있어서, 삼각형 모양의 나무 쐐기가 들어갈 수 있도록 만들어져 있 이것은 초벌칠을 한 다음 캔버스 측면에 압력을 가하여 표면이 팽팽하게 펴지도록 하는 데 편리하다.

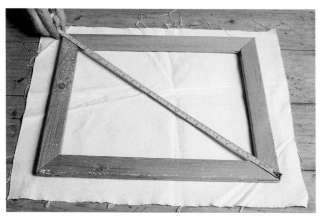

1 프레임보다 5cm 정도 더 남도록 캔버스 천을 자른다. 우선 프레임을 조립하고, 자를 가지고 대각선 방향으로 재서 정사각형인지 확인한다. 이때 양쪽 대각선 길이가 서로 같지 않으면 프레임은 정사각형이 아니다.

2 프레임 뒷면으로 네 면의 캔버스 천을 잡아당겨, 5cm 간격으로 스테플러를 찍어 단단하게 고정시킨다.

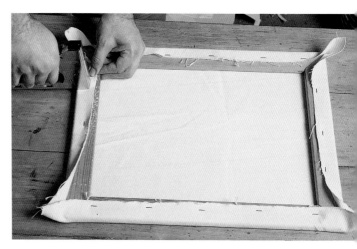

3 한 번에 한쪽 씩 캔버스 모서리의 천을 가운데 쪽으로 팽팽하게 잡아당긴 후 양쪽 날개를 접는다.

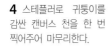

4 스테플러로 귀퉁이를 감싼 캔버스 천을 한 번 찍어주어 마무리한다.

5 마른 상태에서도 캔버스가 팽팽하지 않으면, 망치로 네 귀퉁이의 홈에 나무쐐기를 박아 캔버스 틀을 약간 벌려주면 팽팽하게 만들 수 있다.

초벌칠과 착색

제소(gesso, 역자주-석고가루로 만든 매제)를 칠하면 표면이 울지 않고 약간의 흡수성이 생긴다. 전통적인 제소는 호분(역자주-조가비를 태워서 만든 흰 가루. 안료, 도료에 쓰인다)에 따뜻한 아교풀을 섞어 하얗게 만든 미디엄이다. 다른 용도로 쓰는 검은 제소도 있는데, 아크릴 제소를 검은색 아크릴 물감으로 물들여서 만든 것이다. 아크릴 제소는 전통적인 제소에 비해 분명한 장점이 하나 있는데, 바로 유연성이다. 그러므로 스트레치한 캔버스에 직접 쓸 수 있다. 제소로 얇게 여러 번 칠을 하여 부드러운 보드를 만든다. 한 겹 한 겹 칠할 때마다 먼저 칠한 상태에 맞는 각도로 고르게 칠한다. 그리고 보드 전체에 펴 바른 칠이 마르면, 고운 사포를 이용하여 다듬어준 다음, 또 한 겹을 입힌다. 얼마나 매끄러운 표면을 원하는지에 따라 칠의 횟수를 정한다.

1 부드러운 브리슬 붓을 이용하여 보드 표면에 제소를 바른다.

2 제소가 마르면 붓 자국을 없애기 위해 표면을 고운 사포로 문지른다.

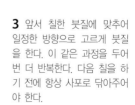

3 앞서 칠한 붓질에 맞추어 일정한 방향으로 고르게 붓질을 한다. 이 같은 과정을 두어 번 더 반복한다. 다음 칠을 하기 전에 항상 사포로 닦아주어야 한다.

착색

아크릴 물감에는 종이나 직물을 상하게 만드는 부식 요소가 없다. 따라서 미리 아교를 먹이거나 초벌칠 하지 않은 캔버스에도 직접 작업을 할 수 있다. 풀을 먹이지 않은 캔버스 천에 아크릴 물감을 칠하면 물감이 스며들어 착색이 된다. 착색된 면에 풀을 먹인 뒤 전형적인 방식으로 작업을 하거나, 풀을 먹이지 않고 그냥 작업할 수도 있다. 언제나 밝은 색 위에 어두운 색을 칠하는 순서로 작업해야 하며, 먼저 칠한 것이 완전히 마른 후에 그 다음 칠을 해야 한다. 너무 여러 겹 칠을 하면 화면의 색상이 둔탁해진다. 아무 처리도 하지 않은 캔버스는 물감을 거부하는 반면, 엷은 색 물감에 유동성 미디엄을 섞어서 칠하면 잘 스며든다. 묽은 물감은 흘러내릴 수 있으므로 캔버스를 눕혀 놓고 작업하는 것이 좋다. 일단 물감이 천에 스며들면 설사 마르지 않은 상태라도 제거할 수가 없다.

유동성 미디엄을 물감에 첨가하여 칠하면
캔버스에 잘 스며든다.

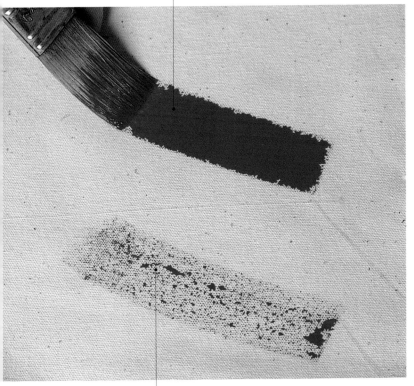

초벌칠과 착색
초벌칠을 하지 않은 캔버스가 물감을 거부하여,
색깔이 스며들지 않고 표면에 머무는 것을 볼 수 있다.

종이 스트레칭

종이의 섬유는 젖으면 스펀지처럼 수분을 흡수하고 부풀어 올라 종이가 울게 된다. 종이는 마르면 다시 수축되기는 하지만 항상 원래 크기 그대로 돌아가지는 않으며, 우글쭈글한 상태가 지속될 수 있다. 이렇게 매끈하지 않고 "굴곡이 진" 표면에, 물기가 있는 아크릴로 작업을 하는 것은 쉽지 않다. 종이를 스트레치 하면 이런 문제를 해결할 수 있는데, 종이에 물기를 더할 때마다 팽팽하게 수축하도록 만드는 것이다. 준비물은 스트레치 할 도화지 한 장, 도화지보다 큰 나무판, 종이테이프, 스펀지, 공예 나이프와 깨끗한 물이 필요하다.

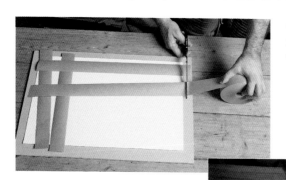

1 도화지보다 약 5cm 정도 긴 종이테이프 네 줄을 준비한다.

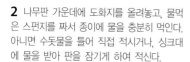

2 나무판 가운데에 도화지를 올려놓고, 물먹은 스펀지를 짜서 종이에 물을 충분히 먹인다. 아니면 수돗물을 틀어 직접 적시거나, 싱크대에 물을 받아 판을 잠기게 하여 적신다.

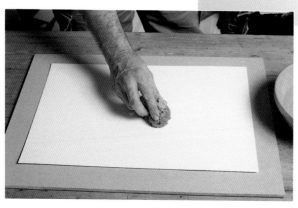

3 도화지 표면에 남은 물기는 스펀지로 너무 세게 문지르지 않도록 조심하면서 잘 닦아낸다.

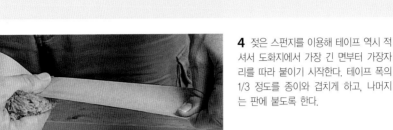

4 젖은 스펀지를 이용해 테이프 역시 적셔서 도화지에서 가장 긴 면부터 가장자리를 따라 붙이기 시작한다. 테이프 폭의 1/3 정도를 종이와 겹치게 하고, 나머지는 판에 붙도록 한다.

5 스펀지로 테이프를 눌러 매끄럽게 마무리해준다. 반대쪽에도 똑같이 테이프를 붙인 다음, 다른 두 면에도 같은 작업을 한다. 보드와 종이가 잘 마르도록 몇 시간 동안 놓아둔다. 이때 헤어드라이어를 이용하여 빨리 말릴 수도 있다. 단, 드라이어를 계속 움직여서 종이가 고르게 마르도록 해야 하고, 종이 표면에 너무 가깝게 갖다 대면 안 된다.

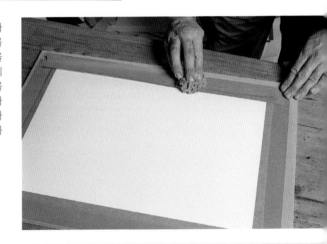

전문가의 조언

중간 정도와 무거운 중량의 종이, 즉 두꺼운 도화지는 스테플러를 사용해 고정할 수 있다. 위와 같은 방식으로 종이를 적셔서 보드에 올려놓는다. 도화지 가장자리에서 1.3cm 정도 떨어진 위치에 1.3~2.5cm 간격으로 철심을 박아 고정한다. 종이가 울기 전에 재빨리 작업해야 한다. 그리고 앞의 설명에서와 같은 건조 과정을 거친다.

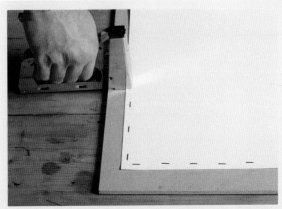

2
색

일차색

일명 삼원색이라 불리는 빨강, 노랑, 파랑은 다른 색들을 섞어 만들 수 없기 때문에 일차색이라고 한다. 일차색 중 두 가지를 섞으면 이차색이 만들어진다. 빨강과 파랑은 보라를 만들고, 파랑과 노랑은 초록을, 노랑과 빨강은 오렌지색을 만든다. 그러나 빨강, 노랑, 파랑 각각에도 많은 종류의 색이 있으며, 그렇기 때문에 이차색은 그중 어떤 색을 선택해서 섞느냐에 따라 아주 달라진다. 삼차색은 일차색 중 하나와 이차색을 혼합해서 나온 즉 세 가지 색을 섞었을 때 나오는 색이다.

이차색 만들기

순수한 이차색은 색환(色環)에서 다른 색을 향하는 경향이 있는 일차색 둘을 섞어서 얻을 수 있다. 차분한 이차색은 색환에서 멀리 떨어져 있는 일차색을 서로 섞음으로써 얻을 수 있다.

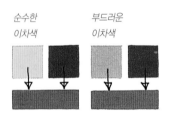

순수한
이차색

부드러운
이차색

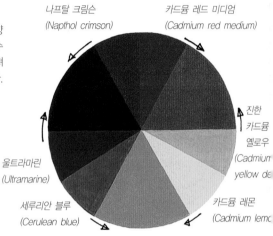

나프탈 크림슨
(Napthol crimson)

카드뮴 레드 미디엄
(Cadmium red medium)

진한
카드뮴
옐로우
(Cadmium
yellow de

카드뮴 레몬
(Cadmium lemo

세루리안 블루
(Cerulean blue)

울트라마린
(Ultramarine)

삼차색의 혼합

삼차색은 일차색과 이차색 사이에서 나오는 색깔을 말한다. 하지만 다음 색들은 일차색과 이차색을 같은 비율로 섞어야 한다.
레드 오렌지(red-orange), 옐로우 오렌지(yellow-orange), 옐로우 그린(yellow-green), 블루 그린(blue-green), 블루 바이올렛(blue-violet), 레드 바이올렛(red-violet).

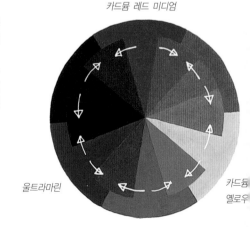

카드뮴 레드 미디엄

울트라마린

카드뮴
옐로우

일차색 선택하기

이론적으로 보면 단지 빨강, 노랑, 파랑 그 삼원색만 가지고도 모든 색깔을 만들어낼 수 있다. 하지만 실제로 그것은 그렇게 간단하지가 않다. 왜냐하면 이 세 가지 색에는 각각 수없이 많은 종류의 계열색이 있기 때문이다. 색상을 한 정하여 각각 두 가지 타입을 선택해보자. 예를 들면 카드뮴 레드와 크림슨, 카드뮴 옐로우와 레몬옐로우, 울트라마린 과 프탈로 블루(phthalo blue), 이 두 가지 쌍을 이용해서 우리는 오렌지, 보라, 녹색계통에 속하는 여러 단계의 이차 색을 만들 수 있다. 그리고 두 가지 혹은 더 많은 색을 섞음으로써, 좀 더 미묘하고 중성적인 색을 얻을 수도 있다. 아래의 컬러차트는 두 가지 색의 혼합을 골라서 보여주는 것이다.

기본 색환

여섯 가지 색의 원은, 세 가지 일차색 중 하나를 각각 다른 일차색과 섞어서 나온 이차색을 보여준다. 이처럼 간단한 색환은 중요한 정보를 제공해주지만, 색의 혼합을 배우는 데는 한계가 있다. 왜냐하면 이것은 오직 삼원색 각각의 한 가지 종류만 보여 주기 때문이다. 그러나 우리는 여기서 보색 의 관계를 파악할 수 있다. 보색은 그림을 그리는 데 매우 중요한 역할은 하는데, 이 게 관해서는 다음 쪽에서 다시 설명하겠다.

아크릴 물감으로 만든 색환

이 색환은 아크릴 물감으로 칠해서 만 든 것이다. 그리고 일차색 각각에서 두 가지 종류의 계열색을 보여준다. 이 색들은 위에 인쇄된 색환에 있는 일차색의 순수한 명암과 정확히 맞아 떨어지지 않는다. 왜냐하면 그림물감 은 인쇄용 잉크보다 훨씬 변화가 많기 때문이고, 섞는 방법 또한 다르기 때 문이다. 여기 칠해진 이차색은 단지 많은 가능성 중 하나를 보여주는 것뿐 이다. 여러분은 일차색의 비율을 다양 하게 해서 훨씬 넓은 범위의 색을 선 택할 수 있으며, 혹은 흰색을 첨가해 서 선택의 영역을 그 이상으로 넓힐 수도 있다.

보색

보색은 이를테면 오렌지와 블루, 레드와 그린, 바이올렛과 옐로우처럼, 색환에서 정반대에 놓여있는 색을 말한다. 이런 보색은 그림을 그릴 때 매우 유용한 쓰임새를 갖는다. 보색을 나란히 놓으면 자극적인 대조를 만들지만, 한편으로는 "깜짝 놀랄 만큼" 지나치게 밝거나 강렬한 색에 보색을 약간 섞어서 느낌을 중화시킬 수도 있다. 기억해 두어야할 또 다른 점은, 보색을 가지고 중간색을 만들 수 있다는 사실이다. 그러므로 만약 녹색이 눈에 거슬릴 경우에는 적은 양의 빨간색을 넣어서 한 단계 낮출 수 있다. 그 반대도 역시 마찬가지이다.

보색을 나란히 놓기
한 색깔의 보색을 바로 옆에 놓으면 강렬한 대조를 느낄 수 있다.

오렌지 레드 바이올렛

블루 그린 옐로우

중간색 만들기
한 색깔의 보색을 조금만 섞어서, 보다 더 정교하고 선명한 "눈에 확 띄는" 색깔을 얻을 수 있다.

중간색 섞기
모든 종류의 회색과 갈색은 보색끼리 섞으면 만들 수 있다.

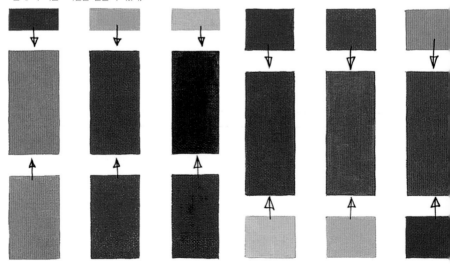

시각적 혼합

프랑스 화가 조르쥬 쇠라(Georges Seurat)와 그 외 여러 사람이 캔버스에 서로 대조되는 다른 색을 바로 옆에 작은 점으로 찍음으로써, 관람자가 거리를 두고 봤을 때 그 색들이 서로 '섞이는' 효과를 만들어 냈다. 이런 화법을 점묘법이라고 하는데 그림에 생생한 인상을 심어주고 멀리서 볼 때 최고의 "시각적 혼합" 효과를 낳는다. 그 때문인지 지금도 이 기법이 사용되고 있다. 점묘법으로 최고의 결과를 얻기 위해서는, 사용하는 색이 비슷한 색조(예를 들면 같은 밝기나 어둡기)를 가지고 있는 것이 바람직하다. 여기 몇 가지 예가 있다:

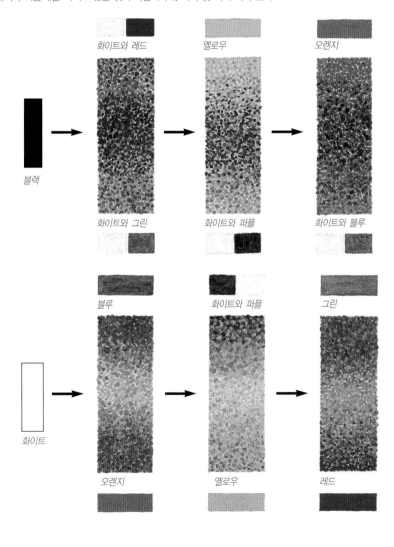

보색의 사용

폴 포위스(Paul Powis)는 작품에서 엷은 자주색과 노란색의 보색 관계를 매우 효과적으로 사용했다. 또한 빨강과 녹색을 정교한 터치로 솜씨 좋게 구사하고 있다. 표현기법과 묘사에 있어서 이 작가의 접근방법은 매우 흥미롭다. 작은 스케치 시리즈를 완성한 다음, 특이하게도 합판에 글로스를 발라 검은 바탕을 만들어놓고 작업을 시작하였다. 이렇게 만든 표면에 채색을 하기 전, 밝은 색 파스텔로 그림의 형태와 대상을 스케치했다.

▼ 커다란 붓을 이용해서 화가는 자신이 나중에 칠하고자 하는 색깔의 보색을 칠했다. 이 경우에는 보라색을 쓰려고 보색인 옐로우 오렌지를 먼저 칠했다.

▲ 이 그림은 웨트 인 웨트 기법을 써서 아주 솔직하고 시원시원한 붓질로 그렸다.

◀ 처음 검정 바탕에서 그림을 그릴 때는 자신이 원하는 정확한 색조를 얻기까지 매우 신중하게 색을 섞어야 한다.

폴 포위스(Paul Powis)

맬버른 The Malverns

화가는 다소 과장되고 자연스럽지 않은 색으로, 실제 사물의 형태를 반추상화 시켰다. 나무는 단순하게 표현되었음에 도 쉽게 알아볼 수 있다. 그러나 관객의 시선을 소실점으로 이끌어가는 화면 전경의 형태는 의도적으로 명확하게 처 리하지 않았다. 왜냐하면 이런 요소들이 화면의 구도를 만들어내는 중요한 역할을 하기 때문이다.

기본 색상

새로 그림을 배우기 시작할 때, 어떤 색 물감을 사야 하는지에 대해서는 무수한 선택이 가능한 만큼 고민이 될 수밖에 없다. 이를 해결하는 방법 중 하나는 물감세트를 하나 구입한 다음, 자기에게 필요한 색들을 따로 따로 구입하는 것이다. 이렇게 자신이 원하는 색깔을 고르는 편이 훨씬 효율적이며 즐거울 수도 있다. 일차색(42쪽 참조) 각각에서 두 가지 색은 꼭 필요하다는 것만 기억하고 있다면 크게 실수하지는 않을 것이다. 여기서 제안하는 팔레트는 흰색을 포함하여 몇몇 특별한 색깔을 더해서 전부 141가지 색상을 보여준다. * 마크가 있는 것은 기본적으로 꼭 필요한 색이 아니다.

티타늄 화이트(Titanium white)
강하고 불투명하다. 아크릴 물감에서만 사용할 수 있다.

진한 카드뮴 옐로우
진하고 따뜻한 노란색으로 연한 오렌지빛을 띤다. 착색이 아주 잘된다.

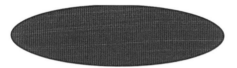

카드뮴 레드 미디엄
오렌지색 느낌이 있는 따뜻한 빨간색으로, 진하고 불투명하면서도 착색되는 힘이 강하다.

옐로우 오커(Yellow ocher)*
비슷한 색을 섞어 만들 수 있기 때문에 기본적으로 꼭 필요하지는 않다. 그러나 자주 사용하는 만큼 가지고 있을 가치는 있다.

알리자린 크림슨(Alizarin crimson)
차갑고 약간 투명한 붉은색으로 덧칠로 색을 혼합하여 광택을 줄때 적당하다.

울트라마린
모든 종류의 파란색 중 가장 많이 사용하며, 강하면서도 따뜻한 색이다. 하얀색과 섞으면 깊이감이 사라지지만, 다른 색과 섞었을 때는 좋은 효과를 볼 수 있다.

카드뮴 옐로우 레몬
진하고 강렬한 느낌의 노란색이다. 차가운 파란색과 섞었을 때 좋은 효과를 볼 수 있다. 다른 이름으로 알려져 있기도 하지만, 레몬이라는 단어는 언제나 들어간다.

프탈로 블루
아주 진하고 초록빛이 도는 푸른색이다. 혼합할 때는 특별한 주의가 필요한데, 이 색이 강해서 다른 색을 눌러버릴 수도 있기 때문이다. 윈저 블루(Winsor blue)나 프탈로시아닌 블루(phthalocyanine blue)라고도 불린다.

〒이옥사이진 퍼플(Dioxazine purple)*
강한 보라색. 기본적으로 꼭 필요하지는 않지만 색을 혼합
할 때 유용하게 쓰인다.

로우 엄버(Raw umber)
어두운 녹색조의 갈색으로 하얀색과 섞으면 회색조를 띠기
도 한다. 모든 색과 어울려 사용할 수 있다.

〒탈로 그린(Phthalo green)
푸른 색조의 강한 녹색으로 차가운 계열의 초록색을 섞을 때
로 사용하기에 좋다. 차선책으로 비리디안(Viridian)을 이
색에 대체할 수도 있지만, 이 색만큼 강하지는 않다.

번트 시에나(Burnt sienna)*
강한 적갈색조의 색으로서, 혼합했을 때 놀랄만큼 다양한
색채효과를 보인다.

그롬 옥사이드 그린(Chromium oxide green)*
투명하고 흐린 녹색이다. 하지만 물감을 섞을 때에는 다
른 색을 누르지 않고 잘 어우러진다.

파이네스 그레이(Payne's gray)*
다른 색과 섞이면 다른 색을 죽이지 않으면서도, 어두운 색
조를 만드는 데 아주 적합하다. 이 자체만으로도 사용할 수
있다. 몇몇 화가들은 이 색깔보다는 검정을 선호한다.

색 차트

모든 물감 제조 회사들은 소비자의 선
택을 돕기 위해 컬러 차트를 만들고 있
다. 이것은 매우 유용하지만, 언제나 인
쇄 상태와 그림물감의 색상에는 미묘
한 차이가 있다는 점을 명심해야 한다.

색 밝게 하기, 어둡게 하기

색을 밝게 하거나 어둡게 만드는 확실한 방법 중 하나는, 하얀색이나 검정색(혹은 회색)을 더하는 것이다. 하
만 이럴 경우 색조에 변화가 생기기 때문에 언제나 손쉽게 사용할 수는 없다. 예를 들어, 노랑색과 섞인 검정
은 녹색이 되고(이 방법은 색의 혼합에서 유용하므로 기억할만한 가치가 있다), 카드뮴 레드에 하얀색을 더할
우 멋진 분홍색이 된다. 이외에 색을 밝게 하거나 어둡게 하는 더 좋은 방법은 다른 색을 섞는 것이다. 이들
면 어두운 붉은 색조의 물감에 옅은 색조의 레몬옐로우를 더하면, 붉은 색조의 원래색이 밝아진다. 또, 레몬옐
우에 갈색 계통의 색깔을 섞음으로써 더 어둡게 만들 수도 있다. 다음에 있는 컬러차트는 좀 더 많은 아이디
를 보여준다.

색 덧칠하기

물감은 팔레트에서 섞이는 것만이 아니라, 캔버스의 화면 위에서도 밝아지거나 어두워
질 수 있다. 이런 방법은 훨씬 흥미로운 효과를 만들어낸다. 아래의 세 가지 예는, 더
어두워진 색을 보여준다.

알리자린 크림슨 위의 다이옥사이진 레몬옐로우 위의 번트시에나 카드뮴 레드 위의 번트 엄버

덮어 씌워서 밝게 만들기

다음 세 가지 예는 색을 밝게 하는 또 다른 방법을 보여준다. 물론 반투명의 하얀색을 덧칠해
도 마찬가지 효과를 얻을 수도 있다.

세루리안 위의 울트라마린 번트시에나 위의 레몬옐로우 로우 엄버 위의 옐로우 오커

흰색을 더하면	검정색을 더하면	밝아진 색깔	어두워진 색깔

카드뮴 옐로우 | | 레몬옐로우 | 로우 시에나

카드뮴 오렌지 | | 레몬옐로우 | 알리자린 크림슨

알리자린 크림슨 | | 카드뮴 레드 | 코발트블루

윈저 바이올렛 | | 퍼머넌트 로즈 | 울트라마린

코발트블루 | | 세루리안 블루 | 울트라마린

카드뮴 그린 | | 레몬옐로우 | 카드뮴 옥사이드 그린

물감을 섞는 법과 배열하는 방법

커다란 팔레트를 사용하든, 여기 보이는 것처럼 작은 것을 사용하든, 물감은 항상 일정한 규칙을 가지고 배열해야 한다. 그래야만 그림 그릴 때 쉽게 찾을 수가 있다. 어두운 색조의 물감을 짜놓으면 다른 진한 색 물감과 너무 비슷해 보여서 쉽게 구별하기 힘들다. 만약 그 때문에 파란 하늘을 칠해야 하는데, 헷갈려서 녹색이나 갈색을 칠하게 되면 아주 낭패를 보게 된다. 그러므로 물감은 항상 밝은 것부터 어두운 것의 순서로 짜놓고, 비슷한 계통의 색깔-빨강 계열의 색, 파란색 계통... 등-끼리 무리를 지어 놓는 것이 좋다. 흰색은 양끝 아무 쪽이나 상관없지만 수채화기법으로 그리지 않는 한, 다른 어떤 색깔보다 많이 사용하기 때문에 그에 알맞은 양을 짜놓아야 한다.

실제의 예

이 팔레트는 원래 일러스트레이션용으로만 사용하는 것이다. 사실 아크릴 물감은 건조 속도가 너무 빠르기 때문에, 한 번에 조금씩 짜두어야 한다. 만약 어떤 색깔이 필요하지 않다면 차라리 팔레트의 그 부분은 비워두고 나중에 필요하면 짜는 것이 좋다.

알리자린 크림슨

카드뮴 레드

카드뮴 옐로우

프탈로 블루

울트라마린

레몬 옐로우

다이옥사이진 퍼플

로우 엄버

파이네스 그레이

티타늄 화이트

팔레트에서 물감 섞기

만약 스테이-웨트 팔레트(18쪽 참조)를 사용한다면, 물감을 섞을 때 붓을 사용해야 한다. 그렇지 않으면 종이 팔레트의 표면이 손상되기 때문이다. 유리판처럼 딱딱한 팔레트에서 많은 양의 물감을 혼합할 때는 팔레트 나이프를 사용하는 것이 훨씬 편하다. 나이프를 이용해 물감을 섞는 것은 특히, 임파스토 기법으로 작업할 때처럼 많은 양의 물감이 필요해서 미디엄을 섞을 때 매우 유용하다. 붓을 사용하면 조금만 묻혀도 붓털에 금방 물감이 차고, 깨끗이 헹구기도 어렵기 때문이다.

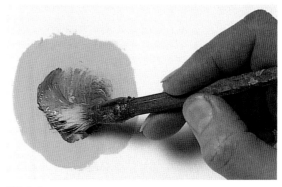

혼합 순서

옅은 색깔을 섞을 때는 노랑이나 하얀색처럼 가장 약한 물감부터 시작하는 것이 좋다. 그런 다음 진한 색을 조금씩 섞어가면서 점차 조절하면 원하는 농도의 색을 얻을 수 있다. 이와 반대로 진한 색부터 시작하면 훨씬 더 많은 양의 물감을 섞어야만 원하는 색을 얻을수 있고, 자연히 많은 양의 물감을 버리게 된다.

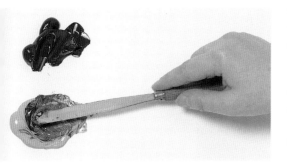

나이프를 이용한 혼합

물감이 제대로 섞이지 않아 줄무늬가 생기는 효과는 경우에 따라서 필요하기도 하지만, 원하지 않는다면 물감을 완전히 섞어야 한다. 혼합하는 물감을 함께 휘저으면 부분적으로 섞이지 않고 원래 색이 남을 경우가 있으므로 좋지 않다. 나이프로 물감을 덜어놓고, 혼합할 다른 색 물감에 넣어가며 꼼꼼하게 개는 것이 좋다.

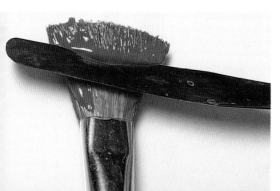

붓으로 혼합하기

이 사진은 두터운 그림을 그릴 때 붓으로 물감을 혼합하면 어떤 일이 생기는지를 보여준다. 만약 붓에 물감을 너무 많이 묻혔다면 마르기 전에 재빨리 그려야 한다. 붓을 팔레트 위에 평평하게 놓고 팔레트 나이프나 플라스틱 카드의 끝부분으로 붓털을 위에서 아래로 긁어낸 다음 물로 깨끗하게 헹군다.

색상 배우기

색을 섞는 것은 시간이 지나 경험이 쌓이면 자연히 터득하게 된다. 하지만 우선적으로 마스터해야 할 것은 색깔을 보고 구별할 줄 알고, 그것을 자기 팔레트 위의 물감이란 측면에서 생각하는 일이다. 누구나 각각의 색깔에 대해 설명할 수는 있지만–심지어 어린아이도 무엇이 빨강, 노랑, 파랑색인지는 알고 있다–분명하게 구분되지 않는 색상, 특히 중간 색조의 색깔에 대해 설명하는 것은 매우 어렵다. 그러나 중간색이라 할지라도 어떤 성향을 가지고 있기 마련이다. 회색이라도 푸른빛이나 녹색조의 회색이 있을 수 있다. 또한 갈색 계열도 거의 빨간색과 흡사한 것부터 황록색까지 다양하다.

하나의 대상을 바라볼 때 다음과 같은 체크리스트를 통해서 색깔을 만드는 자신만의 방법을 찾아보도록 하자. 어떤 물감을 섞어야만 원하는 색깔이 나올 수 있는지, 그 실마리를 찾을 것이다.

• 어떤 종류의 색인가?
• 밝은가, 중간 톤인가, 어두운가?
• 내가 가지고 있는 물감 중 어느 색과 가장 가까운가?
• 다른 색깔의 별다른 기미가 보이지는 않는가?
• 따뜻한 색인가 차가운 색인가?
• 강렬한 색인가 희미한 색인가?

아래에 있는 색 견본은 그런 원리가 어떻게 적용될 수 있는지에 관한 예이다.

색깔 바꾸기

색을 혼합할 때 종종 일어나는 잘못 중의 하나는, 팔레트에서는 맞게 보이던 색깔이 화면에 칠했을 경우 달라지는 것이다. 이것은 색깔이 따로 고립해서 존재하지 않기 때문이다. 다시 말해 각각의 색이 가진 개별적 특성은 다른 색깔과의 관계에서 나오는 것이다. 팔레트에서 비교적 흐리게 보이던 중간색을 더 옅은 색깔들 사이에 칠하면 아주 생생하고 분명하게 보인다. 또한 그 색깔의 지향성(color bias)은 훨씬 더 두드러지게 된다. 마찬가지로 밝은 색도 중간색이나 어두운 색, 혹은 더 밝은 톤의 색과 대조를 이루지 않으면 답답해 보일 수 있다. 색은 그 쓰임에 따라 놀랄 정도로 아주 다르다. 간혹 그렇지 않을 때도 있지만 아크릴은 덧칠을 하거나, 글레이징(86쪽 참고) 기법을 써서 색깔의 성질을 바꾸기가 아주 쉽다.

따뜻한 색	차가운색	어두운색	밝은 색	color bias
카드뮴 레드 +블랙+화이트	*프탈로 그린 +블랙+화이트*	*다이옥사이진 퍼플 +프탈로 그린*	*화이트+레몬 옐로우+블랙*	*레몬옐로우 (+로우 엄버 화이트)*
카드뮴 옐로우 +화이트+ 다이옥사이진 퍼플	*다이옥사이진 퍼플 +로우 엄버+화이트*	*울트라마린 블루 +나프탈 크림슨*	*화이트+ 다이옥사이진 퍼플 +카드뮴 옐로우*	*울트라마린 블 (+로우 엄버 +화이트)*

색조 바꾸기

몇몇 아크릴 물감은 아주 강렬하고 인공적으로 보이기까지 하며, 자연물을 그리는 데 맞지 않는 경우도 있다. 만일 아주 정교하게 색조를 조절하고 싶다면 차분한 색의 토성 안료, 즉 엷은 갈색과 노란색을 조금씩 더해보도록 하자. 예를 들어 번트시에나를 녹색에 섞거나, 엷은 자주색에 옐로우 오커를 섞어준다.

연녹색　　　　　번트 시에나를 더한　　레드 바이올렛과
　　　　　　　　　연녹색　　　　　　　 섞은 연녹색

화려한 중간색조 섞기

중간색이 항상 단조로울 필요는 없으며, 그것을 혼합하는 다양한 방법은 시험해 볼만한 가치가 있다. 한 가지 쉽고 빠른 방법은 빨강과 녹색 같은 보색이나 전혀 다른 색을 섞는 것이다(44쪽 참고). 물감을 섞는 비율에 따라 다른 색이 만들어진다. 이 같은 방법은 색조를 바꾸는 데도 사용할 수 있다. 글레이징 처리를 하거나, 혹은 팔레트에서 색을 혼합할 때 보색을 약간 첨가하는 식으로 색조를 조절하면 된다.

눈에 튀는 색

만약 그림에서 한 가지 색이 너무 튀어 보인다면 크고 부드러운 붓으로 그 위에 중간색조로 얇게 덧바르면 좋다. 또는 물감에 물만 섞거나, 물과 아크릴 미디엄(20쪽 참고)을 섞어 덧칠할 수도 있다. 색조가 너무 밝거나 너무 어두울 땐, 원래 색깔보다 더 밝거나 더 어두운 색으로, 또는 아주 엷은 흰색이나 회색을 이용하여 마찬가지 방법으로 색조를 약하게 조절할 수 있다.

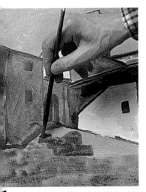 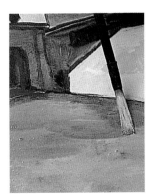 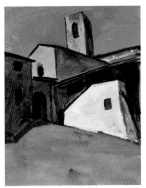

1 선명한 보라색을 물에 타서 마른 화면 위에 덧칠한다.

2 이 효과는 지나치게 밝은 부분을 차분한 색조로 글레이즈 하여 조절하는 것이다.

3 색조의 강한 대조 때문에 여전히 밝지만, 손질을 마친 결과 보라색은 약간 더 차분해졌다.

글레이징에 의한 혼합

글레이즈는 먼저 칠한 마른 색면 위에 다른 색으로 투명하게 덧칠해주는 것이다. 그렇게 해서 아래쪽에 칠하
진 색깔의 농도와 색조를 조절해 줄 수 있다. 글레이즈는 먼저 칠한 색이 마르기만 하면 그 위에 몇 번이라도
겹쳐서 칠할 수 있다. 글레이징은 원래 유화 기법 중의 하나였지만, 빠르게 건조되는 아크릴에 아주 적합하다
또한 이 기법의 효과는 불투명 물감을 섞어서 칠했을 때 얻어지는 단순함과는 전혀 다르다.

카드뮴 레드 카드뮴 오렌지

혼합과 글레이징-효과 비교

1 2

3 4

1 카드뮴 옐로우 레몬과 섞은 진한 바이
올렛 2 진한 바이올렛 위에 글레이즈
한 카드뮴 옐로우 레몬 3 라이트 에머
랄드 그린(light emerald green)과 섞은
미디엄 마젠타(medium magenta) 4 라
이트 에머랄드 그린 위에 글레이즈 한
미디엄 마젠타

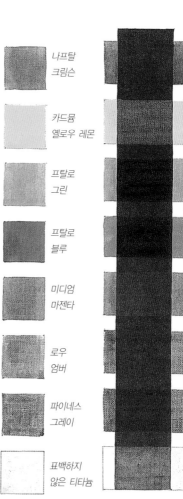

나프탈
크림슨

카드뮴
옐로우 레몬

프탈로
그린

프탈로
블루

미디엄
마젠타

로우
엄버

파이네스
그레이

표백하지
않은 티타늄

▼ 수직 색띠는 수평 색띠 위를 지나고 있다. 이것을 보면 색상의 변화 정도가 색조와 안료의 불투명도에 따라 달라진다는 사실을 알 수 있다.

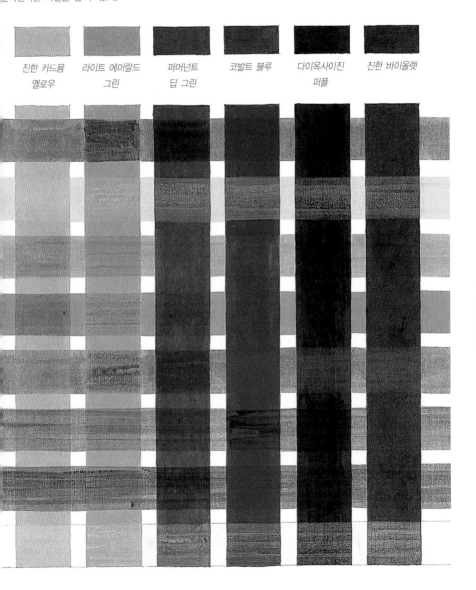

진한 카드뮴
옐로우

라이트 에머랄드
그린

퍼머넌트
딥 그린

코발트 블루

다이옥사이진
퍼플

진한 바이올렛

글레이즈 이용하기

애벌칠 한 화판 위에 부드럽게 그려진 이 그림은 글레이징 기법으로 얻을 수 있는 색채의 깊이와 강도를 보여준다. 꼼꼼하게 연필 스케치를 한 다음, 옐로우 옥사이드(yellow oxide)와 화이트를 섞어 담채를 하였다. 풍경은 오렌지색과 보라색으로 엷게 칠해나갔는데, 각 색면은 먼저 칠한 아래 색면을 투과해 보여준다. 소녀의 모습 또한 아주 유사한 방식으로 그렸지만, 더 여러 번 겹쳐진 두터운 색층으로 입체감이 뚜렷하게 느껴진다.

▲ 바위와 모래의 질감은 브리슬 붓으로 그림 위를 대충 문질러서 표현하였다. 이렇게 하면 그림에 기포가 생긴다. 물감이 마르면 기포의 형태가 그대로 드러나 그 다음 덧칠했을 때 효과가 더 커진다. 바위를 표현하는 기본 색으로 카드뮴 옐로우와 나프탈 크림슨을 섞어서 사용하였고, 그림자는 나프탈 크림슨에 코발트블루를 조금씩 더해 가면서 칠했다.

▲ 피라미드의 보라색은 파이네스 그레이와 나프탈 크림슨, 그리고 티타늄 화이트를 섞어서 만들었다. 이런 색 배합은 원래 따뜻한 느낌을 주면서도 차분해서 화면에 거리감을 만들어 준다.

▲ 더 진한 머리카락은 우선 옐로우 오커와 파이네스 그레이, 티타늄 화이트를 섞어서 그렸다. 다 마르고 난 후, 머리 부분에 마스킹 테이프를 붙여 머리카락의 밝은 부분을 가린다. 그런 다음 카드뮴 옐로우와 티타늄 화이트를 섞은 색으로 두텁게 덧칠하였다.

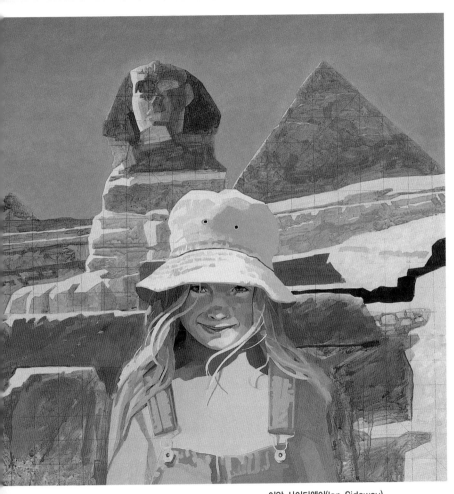

이안 사이더웨이(Ian Sidaway)
긴자의 스핑크스, 피라미드와 알리스

◀ 피부색은 바위에 사용한 것과 같은
색의 조합을 다시 썼다. 그리고 하이라
이트는 옐로우 옥사이드와 화이트를 칠
했다.

제한된 색의 사용

아래에 있는 차트는 단지 여덟 가지 기본 색상만 가지고도 얼마나 많은 색을 얻을 수 있는지 보여준다. 가로로 놓인 색 견본과 세로로 칠해진 색 견본을 20:80의 비율로 섞어서 각각 만든 색깔로서, 비율을 달리하면 훨씬 더 넓은 선택의 영역이 생긴다.

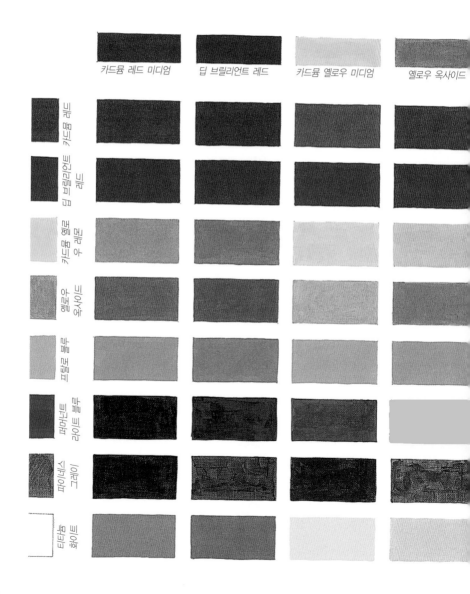

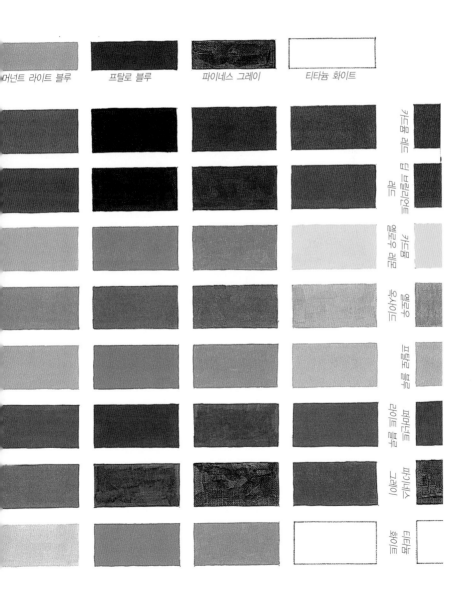

머넌트 라이트 블루　　프탈로 블루　　파이네스 그레이　　티타늄 화이트

녹색 혼합

녹색은 자연에 아주 많지만, 대다수의 초보자는 만족할 만큼 다양한 녹색을 혼합하는 데 실패하곤 한다. 이 차트는 몇 가지 아이디어를 보여주려고 만들었다. 각 그룹의 세 가지 색 견본을 보면, 맨 위가 50:50의 순색 혼합이고, 가운데가 위의 색깔에 흰색을 섞은 것, 맨 아래가 가운데 색깔에 흰색을 섞은 것이다.

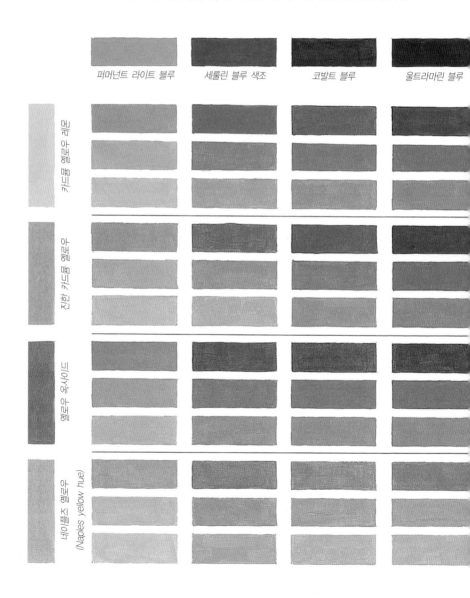

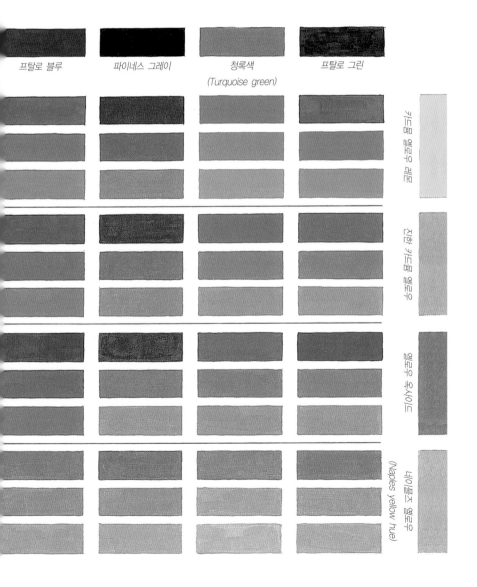

프탈로 블루　　　　파이네스 그레이　　　　청록색　　　　프탈로 그린
(Turquoise green)

카드뮴 옐로우 레몬

진한 카드뮴 옐로우

옐로우 오사이드

네이플즈 옐로우
(Naples yellow hue)

갈색과 회색 혼합

아래 차트는 흔히 말하는 중간색이 얼마나 종류가 많고, 또한 얼마나 화려한지 보여준다. 각 그룹의 맨 위 ㅅ
깔은 50:50의 순색 혼합이며, 가운데가 위의 색에 흰색을 더한 것이다. 그리고 맨 아래 색 견본은 가운데 ㅅ
깔에 흰색을 섞었다.

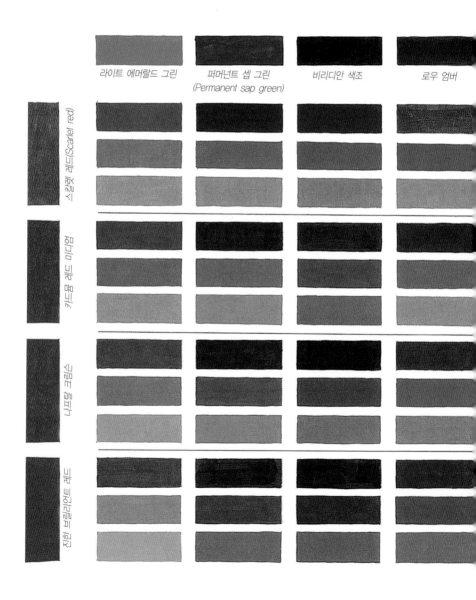

라이트 에머랄드 그린

퍼머넌트 셉 그린
(Permanent sap green)

비리디안 색조

로우 엄버

스칼렛 레드(Scarlet red)

카드뮴 레드 미디엄

나프톨 크림슨

진한 브릴리언트 레드

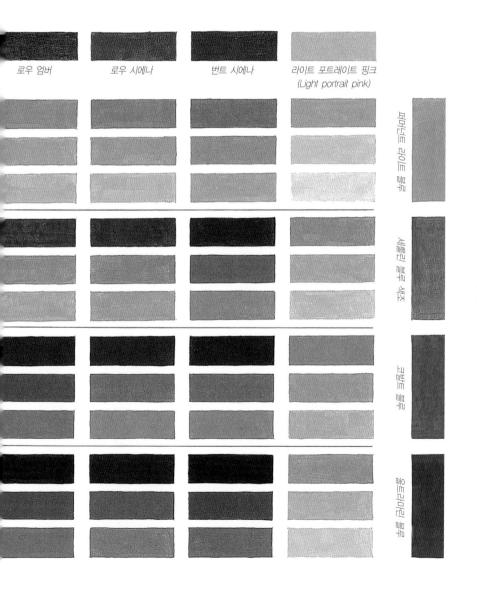

로우 엄버

로우 시에나

번트 시에나

라이트 포트레이트 핑크
(Light portrait pink)

포트레이트 라이트 블루

셋 블루 세룰리안

코발트 블루

울트라마린 블루

개성적인 접근법

색을 어떻게 혼합해야 하는지를 배우는 일은 다른 것과 마찬가지로 아주 기초적인 기술을 습득하는 과정의 하나이다. 그러나 색을 어떻게 사용해야 좋은지 이해하는 것은 그림을 그리는 과정에서 매우 중요한 부분이다. 어떤 색을 선택하는가 하는 문제는 곧바로 자신만의 표현 방법을 보여주는 것이다. 많은 회화 작품은 그 작가가 사용하는 개성적이고 고유한 색상에 의해 누구의 그림인지 금방 분간할 수 있다. 그것은 다루는 주제가 무엇이든 상관없이 색의 사용에 따라 한 화가의 작품이 서로 닮는 경향을 보인다는 뜻이다.

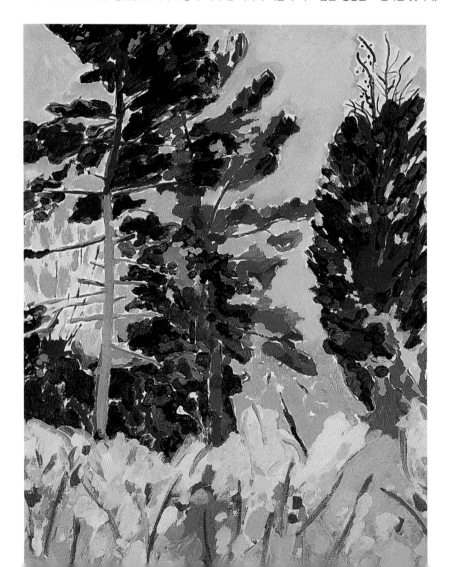

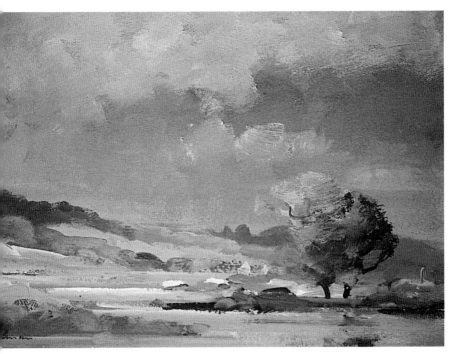

피터 버만(Peter Burman),
서퍽 주의 디벤 강 River Deben, Suffolk

게리 밥티스트가 색채에서 극적인 대조 효과를 사용했다면, 이 작가는 색조의 대비가 필요한 곳조차도 색깔을 약하게 사용하였다. 그림을 보면 양지쪽에 칠한 옅은 노랑색과 블루-그레이의 대조가 거의 드러나지 않는다. 이 작품은 빛에 관한 것이다. 화면을 보면 솜씨 좋게 처리한 나무의 비교적 생생한 옅은 녹색만이, 폭풍이 몰려올 것 같은 하늘의 극적인 표현에 너무 묻혀버리지 않도록 두드러지게 채색되었다.

◀ **게리 밥티스트(Gerry Baptist),**
클랜든 정원의 소나무 Pines in a Clandon Garden

이 작가는 풍경화, 정물화, 또는 초상화에 구애받지 않고, 그림에 과장된 색을 즐겨 사용한다. 앙리 마티스나 야수파 화가들의 그림을 연상시키는 보석처럼 화려하고 강렬한 색채가 특징이다. 비록 색채가 비현실적이지만 이유 없이 사용한 색은 전혀 없으며, 각각의 색깔은 실제 화면에 칠하기 전 팔레트에서 신중하게 계산하여 혼합한 것이다. 이 작품에서 유일하게 사용한 중간색은 하늘을 칠한 블루-그레이인데, 이 색깔이 나무에 칠한 선명한 빨강색과 파란색, 녹색을 돋보이게 한다.

3
기법(Technique)

밑그림

직접 그림을 그리기 전에 반드시 밑그림을 그려야 하는 것은 아니다. 하지만 인물화와 같이 너무 복잡하거나, 다루기 힘든 주제를 그릴 때에는 밑그림을 그리는 것이 현명하다. 불투명 기법을 사용해서 채색하면 물감이 밑그림을 완전히 가릴 테니까 연필이나 목탄, 붓이나 얇은 페인트 등 무엇을 사용해서 그려도 상관없다. 하지만 엷은 담채로 그림을 시작할 생각이라면 물감의 색을 탁하게 만들 수도 있는 목탄은 피하는 것이 좋겠다.

투명 기법의 경우에는 밑그림의 굵은 선들이 특히 더 얇게 담채 된 면을 통해서 눈에 뜨일 수 있다는 점을 염두에 두고 좀 더 세심하게 계획을 세워야 한다. 밑그림의 선은 가능한 흐리게 그려야 하며, 명암 처리를 해서는 안 된다. 그리고 밑그림이 정확히 그려졌다고 자신하기 전까지는 채색을 시작하지 말아야 한다.

1 이 그림과 같이 연한 연필 드로잉은 투명 수채화 스타일의 그림에 적합하다.

2 만약 좀더 분명한 밑그림이 필요한 경우에는 더 어둡게 채색할 부분의 연필 스케치 위에 가볍게 담채를 해주어도 좋다.

3 좀 더 불투명하고 대담하게 처리하고 싶은 그림은 붓으로 밑그림을 그리는 것이 가장 일반적인 방법이다. 만약 채색한 다음에 눈에 드러날 우려가 있는 진한 선은 화이트로 덧칠해주면 된다.

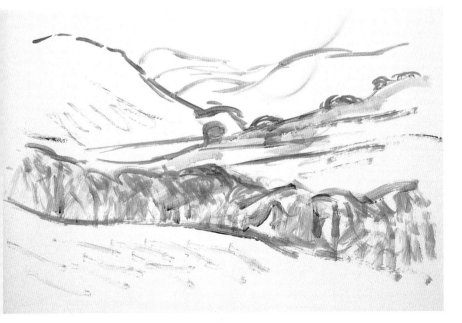

채색

아크릴을 사용하는 그림에서 작업의 진
행방식은 각자 고유한 작업 방식과, 물
감을 어떻게 사용하는지 즉,
두껍게 바르거나 보통, 혹
은 얇게 채색하는 등의 여
러 방법에 따라 크게 달라
진다. 도화지에 투명기법을
사용하여 얇게 담채 해서 그
림을 그리려고 한다면, 전통
적인 수채화의 채색 방법처럼 밝은 색
부터 시작해 어두운 색깔 순으로 칠해
나가야 한다.
반면 불투명 기법은 무슨 색을 먼저 칠
하든 전혀 상관이 없다. 왜냐하면 먼저
칠해놓은 색깔이 무엇이든 염려할 필요
없이, 원한다면 얼마든지 덧칠을 할 수
있기 때문이다.
제일 좋은 작업 진행 방식은 보통 화면
전체의 톤과 주요 색상에 영향을 미치
는 중요 부분을 먼저 채색한 다음, 나
머지 화면 전체를 채색해 나가는 것이
다. 그렇지만 언제나 각각의 다양한 형
태와 농담(濃淡), 색조들 간의 관계에 세
심한 신경을 써야한다. 다음은 채색 기
법을 세 가지로 나누어 설명한 것이다.

종이에 중간 농도로 채색하기

1 약간의 결이 있는 노
수채화용 도화지에 우선
으로 대략적인 밑그림을
케치 했다. 그 다음 유리
만든 물병의 투명한 느낌
표현하기 위해 물을 많이
은 묽은 물감을 칠하고
다. 물병이 원래 엷은 초
빛을 띠고 있는데, 여기서
배경의 색이 반사되기 때
에 따뜻한 갈색을 골라 차
하고 있다.

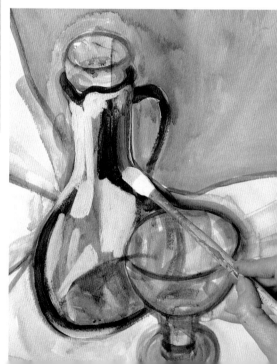

2 유리병의 미묘한 색깔은 투명한 담채
로 여러 번에 걸쳐 처리하고, 하이라이트
부분은 브리슬 붓으로 두껍게 채색한다.
같은 색으로 오른편의 어두운 부분에 반
사광을 표현한다.

3 배경은 물감을 두껍게 칠해 강하게 처리한다. 화가는 물병의 마개와 손잡이의 윤곽을 채색하기 위하여, 브리슬 붓보다 는 섬세한 표현이 가능한 나일론 붓을 사용하였다.

4 물감을 두껍게 하여 컵의 가장자리에 있는 하이라이트를 처리해준다. 외곽선과 겹칠 우려가 있어서 하이라이트에 칠한 물감을 손가락으로 선 안쪽에 밀어 넣고 있다.

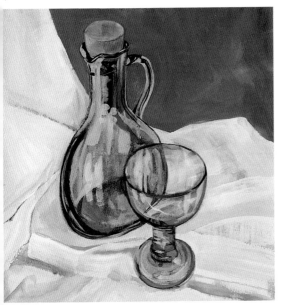

5 제대로 묘사하기 까다로운 유리병의 특징을 표현하기 위하여, 초록빛이 도는 노란색 투명 물감으로 먼저 칠했던 갈색과 하얀색 하이라이트에 글레이즈 한다. 이때 글레이즈는 크고 부드러운 붓을 가지고 물만 섞어 농도를 조절한다.

6 완성된 그림은 다루는 소재에 따라 물감의 농도가 얼마나 다양한지를 잘 보여준다. 유리로 된 두 소재 모두 투명한 담채를 하고, 그 위에 불투명한 하이라이트를 주었다. 이렇게 하이라이트를 처리한 것은 밝은 색의 물감을 두껍게 칠한 주름진 천과 관계가 있다.

캔버스 위에 두껍게 채색하기

1 화가는 여기서 물에 타서 묽게 조절한 물감으로 조심스럽게 밑그림을 그렸다. 이 화가가 선호하는 매체는 유화로서, 아크릴 화에서도 유화와 같은 기법을 사용하여 상당히 옅지만 불투명한 물감으로 그리기 시작해서 점차 색을 입혀나간다.

2 우선 주요색이 차지할 면을 정확한 묘사에 신경 쓰지 않고 대담하고 넓게 채워나간다. 하지만 원래 스케치한 밑그림의 선에 잘 맞춰서 채색해야 한다.

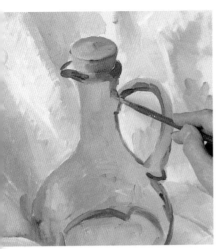

3 여러 가지 색을 유리병의 몸체에 칠하고, 가장자리와 손잡이의 어두운 부분은 세 가지 다른 색깔로 처리했다.

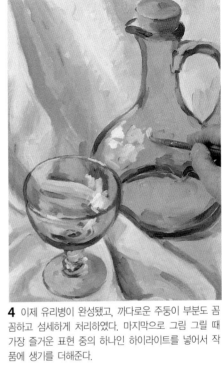

4 이제 유리병이 완성됐고, 까다로운 주둥이 부분도 꼼꼼하고 섬세하게 처리하였다. 마지막으로 그림 그릴 때 가장 즐거운 표현 중의 하나인 하이라이트를 넣어서 작품에 생기를 더해준다.

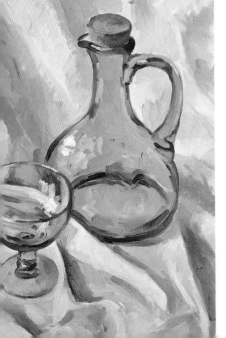

5 두터운 채색과 다양한 붓놀림, 신중하게 조율된 색상이 그림에 멋진 활력을 느끼게 한다. 또한 유리의 투명함도 아주 솜씨 좋게 표현되었다.

종이 위에 투명하게 채색하기

1 72쪽에 나온 예와 마찬가지로 화가는 수채화 용지를 사용하였다. 이 화가는 밑 그림을 그리지 않았는데, 처음부터 끝까지 투명하게 채색하려고 했기 때문이며 연필이나 붓 자국이 엷게 채색된 부분에 드러나는 것을 피하기 위해서이다. 아주 연한 농도로 칠하기 시작해서, 칠한 색깔 위에 점차 다른 색 물감을 또 한 번 얇게 칠하는 방식으로 그림을 그려나간다. 불투명 채색 기법처럼 덧칠을 해서 수정할 수 없기 때문에, 투명 채색을 할 때는 일단 실수하면 곤란해진다. 따라서 아크릴로 이런 방식의 그림을 그리려면 노련한 솜씨가 필요하다.

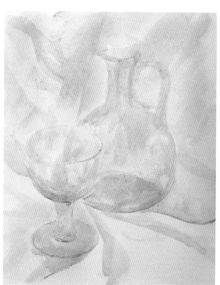

2 이 단계에서는 아직도 이미지가 희미한 느낌을 준다. 작업을 진행하면서 필요한 부분부터 어느 정도 진한 색을 칠해나가는데, 나머지 부분은 지금의 상태 그대로 남겨둔다.

3 빛의 효과 때문에 유리병의 밝은 면에서 어두운 면으로의 색채 변화가 급격해서 색조의 대비가 강해지기 마련이다. 여기서 보면 물병의 가장자리와 손잡이에 아주 진한 녹색을 사용하였다. 이 단계에서는 물보다 물감의 비율이 더 높지만, 그래도 전체적으로는 여전히 수채화와 같은 농도를 유지하고 있다.

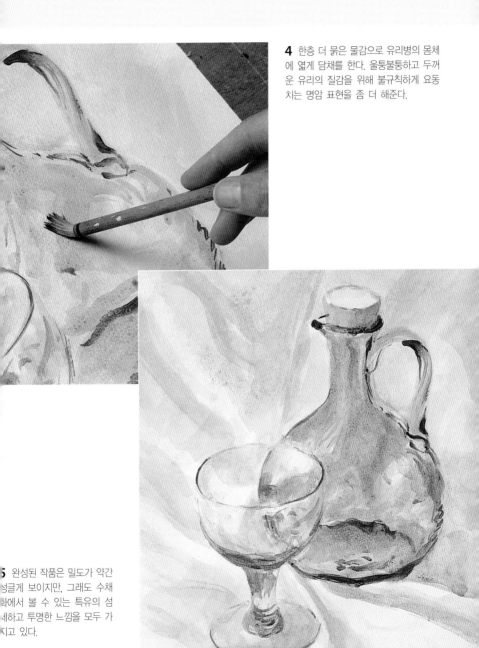

4 한층 더 묽은 물감으로 유리병의 몸체에 엷게 담채를 한다. 울퉁불퉁하고 두꺼운 유리의 질감을 위해 불규칙하게 요동치는 명암 표현을 좀 더 해준다.

5 완성된 작품은 밀도가 약간 성글게 보이지만, 그래도 수채화에서 볼 수 있는 특유의 섬세하고 투명한 느낌을 모두 가지고 있다.

블렌딩(Blending)

블렌딩이란 화면 위에서 한 색깔이나 색조가 다른 색과 서로 자연스럽게 스며들어, 색과 색사이의 경계가 보이지 않게 만드는 기법을 말한다. 그런데 아크릴은 그 특성상 건조가 빠르기 때문에 화면 위에서 물감을 솜씨 있게 처리할 수 있는 시간이 매우 짧다. 따라서 다른 매체들과는 달리 블렌딩의 효과를 내기가 결코 쉽지 않지만, 그렇다고 불가능한 것은 아니다. 색을 두껍게 칠할수록 건조시간이 길어지므로 블렌딩을 하기가 더 수월해진다. 그렇지만 사용할 물감에 지연제(retarding medium)를 섞어 건조시간을 더욱 길게 연장할 수도 있다(20쪽 참조). 이렇게 하면 한 색깔을 다른 색에 '밀어' 넣어 혼합하는 것이 가능해진다. 이밖에 다음 페이지에서 설명할 마른 붓질 기법으로도 블렌딩을 할 수 있다. 우선 평평하게 색을 칠한 색면에, 물에 적시지 않은 브리슬 붓에 소량의 물감을 묻혀 덧칠을 해서 색이 서로 섞이게 하는 것이다.

1 가지를 먼저 칠한다. 이때 건조시간을 늘여주는 지연제를 물감에 섞어서 칠하면 손가락으로 서로 다른 색깔을 블렌딩 할 수 있는 시간이 충분해진다.

2 가지의 가장 어두운 면과 밝은 면을 먼저 칠하면, 붉은 피망을 채색할 색의 농도를 정하는데 도움이 된다. 또한 처음부터 피망의 형태에 맞추어 공간을 비워두고 붓질을 한다. 피망에도 역시 손가락으로 다른 색깔을 부드럽게 섞어준다.

3 가지에 더 어두운 색깔을 칠한다. 강모 붓
보다 부드러운 나일론 붓으로 눈에 거슬리는
붓 자국이 하나도 남지 않도록 구석구석 다듬
어준다.

4 피망의 기본색으로 사용한 빨간색 물
감에 옐로우를 섞어서 가장자리에 부드럽
게 칠해준다. 지연제를 섞어주면 물감이
더 투명해지므로 새로 덧칠을 해도 먼저
칠한 밑의 색을 완전히 가리지 않는다. 블
렌딩을 할 필요가 없는 하이라이트를 칠
할 때는 물감에 미디엄을 가능한 적게 섞
어서 쓴다.

5 붓질한 자국이 거의 눈에 띄지 않으며, 각
각의 색과 톤 사이의 경계가 자연스럽게 처리
되었다. 지연제는 요긴하긴 하지만 사용할 때
는 주의해야 한다. 지연제를 쓰면 물감이 쉽게
마르지 않기 때문에 프라임 캔버스(역자주-바
탕칠에 사용되는 재료 중 하나인 프라이머 미디
엄(primer medium)을 캔버스에 미리 칠하여 판
매하는 캔버스)처럼 흡수성이 없는 표면에 칠
할 경우 때론 실수로 물감이 부분 부분 벗겨
질 수 있다.

마른 붓질(Dry brush)

마른 붓질이란 투명, 불투명에 상관없이 모든 회화 매체에서 공통적으로 사용하는 기법이다. 간단히 설명하면, 아주 적은 양의 물감을 붓에 묻혀 채색해서 먼저 칠해놓은 색깔이 부분적으로 드러나게 하는 기법이다. 밑칠을 하지 않은 도화지나 캔버스에 바로 사용할 수도 있지만, 미리 채색된 색면에 사용함으로써 분색 효과(broken-color effect, 역자주-바탕의 질감이나 물감의 농도가 진해서 물감을 칠했을 때 채색한 선이나 면이 부서지거나 끊어진 느낌을 주는 효과)를 내는 경우가 더 일반적이다.

아크릴로 얇게 채색하려면 붓끝이 가지런하고 직사각형으로 약간 펼쳐진 부드러운 붓을 사용하는 것이 바람직하다. 그리고 붓에 묻힌 물감의 양을 정확히 조절하는 것이 이 기법에서 매우 중요한데, 물감이 지나치게 많이 묻었을 경우 원하는 효과를 망칠 수도 있다. 그러므로 사전에 여분의 종이에다 시험해 보는 것이 좋다.

만약 두껍게 또는 중간 정도의 두께로 아크릴 물감을 칠하려고 한다면, 강모 붓을 권한다. 또한 끝이 부채꼴로 만들어진 '블렌딩 붓'을 사용하는 것도 편리하다. 마찬가지로 원하는 효과에 따라 미리 칠해진 색 위에 두껍고 뻑뻑하게 채색하거나, 두꺼운 색면 위에 얇게 채색할 수도 있다.

1 이 화가는 캔버스0 작업을 시작하면서 키친 타월을 이용하여 전체? 으로 아주 묽은 물감을 열게 펴 바르고 있다(37쪽 참조).

2 나중에 따뜻한 색감0 드러날 수 있도록 브리슬 붓에 물감을 되게 묻혀서 캔버스에 가볍게 문지른다.

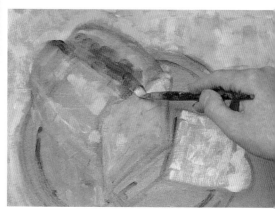

3 마른 붓질을 여러 번 반복해주면서 바삭한 빵의 질감을 정확하게 표현한다. 빨리 마르는 아크릴의 특성 때문에 색을 칠하자마자 바로 그 위에 덧칠을 할 수 있다.

4 빵의 윗부분에 칼집으로 생긴 모서리 부분은 바삭바삭한 질감으로 그 모양이 분명하게 드러나므로, 좀더 윤기 있는 물감으로 진하게 칠한다.

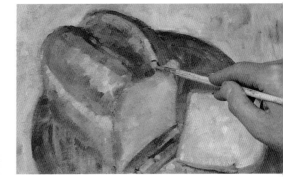

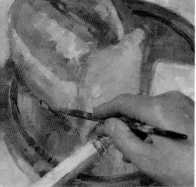

5 마른 색면 위에 다른 색을 덧칠하는 방식으로 빵 받침대에 다양한 색감과 톤을 이끌어낸다. 빵의 밑면에 있는 그림자 역시 마른 붓질 기법을 사용하여 짧게 끊어지는 부드러운 터치로 표현한다.

6 마른 붓질은 질감을 표현하는 데 탁월한 기법으로서, 색과 색의 미묘하면서도 생생한 상호작용을 이끌어낼 수 있다.

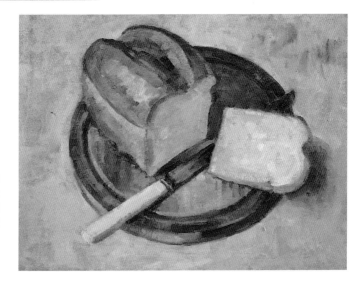

뿌리기(Spattering)

화면 위에 물감을 스프레이로 뿌리거나 가볍게 튀기는 기법은 특정한 질감을 표현하기에 훌륭한 테크닉이며 정물화의 배경처럼 밋밋한 색면에 생기를 불어넣는 효과를 내기도 한다. 수채물감으로 풍경화를 그리는 화가들은 뿌리기 기법으로 절벽이나 해변 모래사장의 푸석푸석한 느낌을 살리거나, 부서지는 파도를 하얀색 불투명 물감을 뿌려 정교하게 묘사하기도 한다.

낡은 칫솔은 뿌리기 기법에서 가장 일반적으로 사용되는 도구이다. 또 브리슬 붓도 사용할 수 있는데, 이것은 대체로 큰 물감 방울을 만들어 냄으로써 더 거친 느낌을 준다. 화면의 넓은 부분에 보다 섬세한 효과를 원한다면, 일반 원예용 스프레이나 정착제 등을 뿌릴 때 쓰는 분무기를 사용하면 되는데, 이 경우 뿌리기의 효과를 원하지 않는 부위는 미리 가려주어야 한다. 여러분이 어떤 도구를 이용해서 뿌리기를 하든, 물감이 옷이나 바닥, 벽과 테이블 등 원하지 않는 곳으로 튀어 지저분해질 위험이 있으니 미리 방지하는 것이 좋다.

1 풍경은 단순하게 처리하였고, 전경은 뿌리기 기법으로 채색할 것을 감안하여 디테일을 거의 표현하지 않았다.

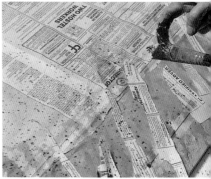

2 스프레이 효과가 들어가지 않는 면을 신문지로 덮는다. 보다 풍부한 효과를 위해 신문을 가늘게 찢어 부분 부분 가린다. 큰 붓의 끝부분을 이용해 붉은 물감을 뿌리면 칠고 큰 방울들이 만들어진다.

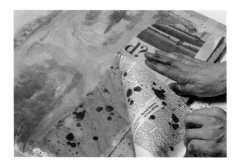

3 신문지나 흡수성이 좋은 다른 종이로 화면을 눌러 물감을 빨아들이면 좀더 부드러운 효과를 얻을 수 있다. 이렇게 누르는 과정에서 젖은 물감 방울의 크기에 변화가 생긴다.

4 다음은 화면 중간쯤 위치한 나무 덤불에 스프레이 효과를 줄 차례다. 역시 스프레이를 하지 않을 부분은 미리 가려준다. 화면에서 보면 덤불이 전경보다 멀리 있기 때문에, 이번엔 뿌리기 효과가 두드러지게 드러날 필요가 없다. 따라서 큰 붓보다는 고운 입자가 나오도록 칫솔을 사용하는 편이 낫다. 엷지만 너무 묽지는 않을 정도로 물감을 개어 칫솔에 묻힌 다음, 칫솔을 빠르게 엄지손가락 끝으로 훑어준다.

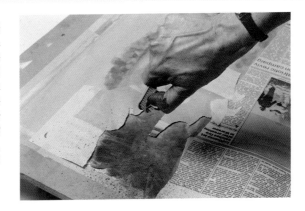

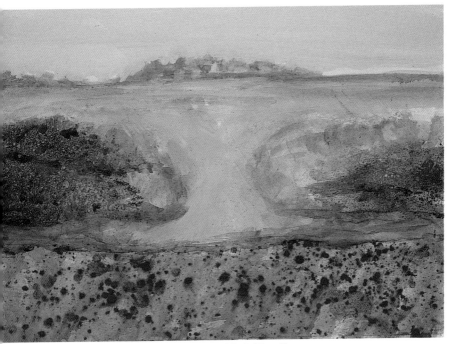

5 마지막으로 덤불 위에 뿌리기 기법으로 밝은 연두색 물감을 뿌려주고, 물감 방울이 자연스럽게 화면에 스며들 수 있도록 다시 종이로 누른다. 전경의 밝은 갈색 면에 선명하게 뿌려진 빨간색 방울이 꽃과 잔디를 매우 효과적으로 표현해준다.

스컴블링 기법(Scumbling)

이 기법은 이미 색칠한 면 위에 다른 색을 불규칙하게 문질러 칠하는 것을 말한다.

어떤 효과를 원하는지에 따라 이미 칠해져 있는 색과 비슷하거나 상반된 계열의 색을 선택할 수 있다. 예를 들면 중간 톤의 회색 면 위에 여러 겹의 연한 색들을 문질러줌으로써 돌담의 질감을 나타낼 수도 있고, 깊고 선명한 파란색 위에 보랏빛이나 더 연한 파란색을 덧입혀 색의 느낌을 풍부하게 만들어 줄 수도 있다.

여기서는 밑에 있는 색면이 완전히 가리지 않도록 하는 것이 가장 중요하기 때문에, 뻣뻣한 붓이나 헝겊, 또는 손가락으로 가볍게 문질러 물감을 입힌다. 캔버스나 캔버스 보드를 사용할 경우, 물감이 화면 자체에 있는 결(캔버스 천은 직조된 섬유의 요철이 두드러진다)의 윗부분에만 칠해지므로 스컴블링 효과를 살리는 데 도움이 된다. 하지만 이 기법은 초벌칠이 된 메소나이트와 같이 더 매끄러운 표면에 사용해도 충분히 그 효과를 볼 수 있다(32쪽 참조).

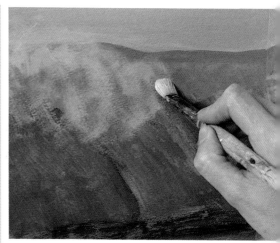

1 수채화 용지 위에 비교적 단조로운 색으로 밑칠이 되어 있다. 더 진한 색깔 위에 브리슬 붓을 사용하여 밝고 불투명한 물감을 가볍게 문질러주어 베일 같은 효과를 내고 있다.

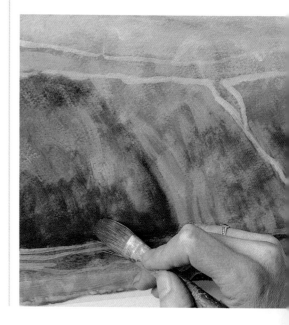

2 스컴블링으로 그림 위에 일차적으로 물감을 한 겹 입힌 다음, 밝은 색 선으로 화면의 구성을 나누어준다. 전경에는 초록색 색면 위로 어두운 적갈색을 부드럽게 문질러 준다.

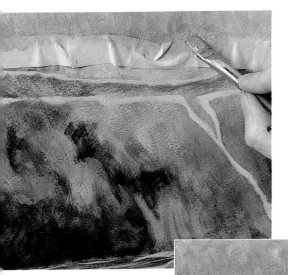

3 스컴블링은 좁은 화면에 사용하기에는 정교함이 떨어지는 부정확한 기법이기 때문에, 화가는 하늘을 처리하기 전에 붓질이 닿지 않아야 되는 부분을 미리 테이프로 가린 다음 물감을 문질러 주었다.

4 테이프를 제거하면 선명한 테두리 선이 남는다. 마스킹(126쪽 참조)은 스컴블링이나 뿌리기 기법을 쓸 때 아주 유용하다.

5 마스킹 테이프는 화면의 테두리를 깔끔하게 유지할 때에도 사용된다. 이렇게 하면 윤곽이 아주 뚜렷한 직선 테두리가 생겨 그림 속의 테두리의 특징을 보완해주는 한편, 스컴블링 기법으로 인해 부드럽게 끊긴 색면과 좋은 대조를 이룬다.

글레이징(Glazing)

이 기법은 일찍이 유화에서 처음 사용되었는데, 밑그림 위에 투명하게 혹은 반투명하게 층층이 색을 덧입혀 나가는 것을 말한다. 먼저 칠한 물감이 반드시 건조된 상태에서 다음 덧칠을 해야 하므로 빨리 마르는 아크릴에 가장 적합한 기법이라고 할 수 있다. 반복된 덧칠로 얻어지는 색채의 효과는 한 번에 불투명하게 처리해서 나오는 효과와는 전혀 느낌이 다르다. 그리고 이 같은 글레이징 기법은 그림을 더욱 깊이있고 풍부하게 만들어준다.

글레이징은 물만으로 희석시킨 엷은 물감으로 처리할 수도 있지만, 매트(무광택 미디엄)나 글로스(광택 미디엄)와 같은 아크릴 미디엄과 물을 혼합해서 사용하면 한층 더 선명하고 투명한 색을 얻을 수 있다. 글레이징 처리를 할 때, 채색된 색면 전부가 똑같이 얇을 필요는 없다. 임파스토 기법으로 처리된 색면 위나, 혹은 모델링 페이스트를 사용해 두터운 질감으로 칠한 화면 위에도 글레이징 기법을 얇게 쓸 수 있다.

1 화가는 수채화용 도화지에 그린 연필 스케치에 부드러운 붓을 이용하여 노란색을 얇게 담채 하기 시작했다. 이제 물감에 매트 미디엄을 약간 섞어 조금 더 두껍게 칠하고 있다.

2 글레이징 기법을 사용해서 그릴 것이므로, 시종일관 매트 미디엄을 혼합해 색을 덧칠해간다. 미디엄이 색의 투명도를 높여주는 것을 확인할 수 있다.

3 반투명한 색깔이 여러 겹 쌓여 자두의 형태를 나타내기 시작했으며, 레몬에 질감을 표현하기 위해 조금 더 어두운 색을 정교하게 사용한다.

4 진하고 풍부한 색감의 자주색으로 빛을 등지고 있는 과일의 어두운 그림자 부분에 칠한다.

Continued on next page

5 앞쪽에 있는 자두의 진홍색 위에 푸른색이 덧입혀져 아주 깊은 색감이 나면서도, 푸른색이 투명하서 밑에 있는 붉은 색이 비친다.

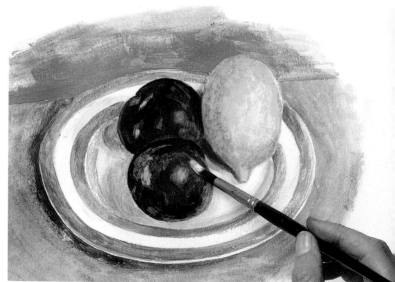

6 매트 미디엄이 흰색 물감의 농도와 불투명함을 덜어주어, 하얗게 핀 자두 껍질 특유의 느낌을 적절하게 표현하였다. 여기서 물감은 스컴블링 기법으로 종이 위를 가볍게 훑는 듯 부드럽게 칠한다.

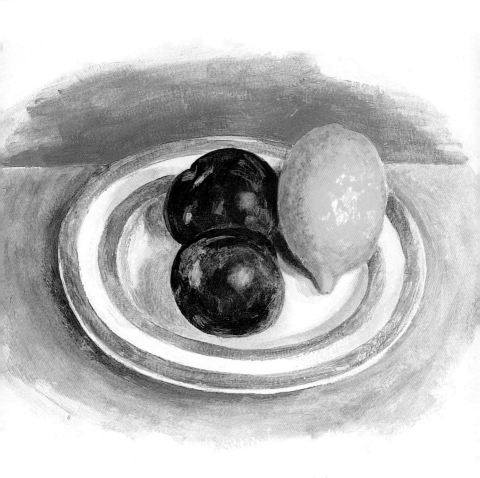

7 이렇게 색을 겹겹이 칠하는 기법으로 얻은 효과는 매우 독특하다. 하나의 색이 다른 색 사이로 비쳐 보이면서 미묘하면서도 생생하게 색이 섞이는 효과를 이끌어낸다. 이런 특징은 두 개의 자두와 그 옆의 그림자에서도 뚜렷하게 드러난다.

임파스토(Impasto)

임파스토는 그림 도구의 특성이 화면에 남을 정도로 두껍게 채색하는 기법을 말한다.

물감을 붓이나 페인팅 나이프를 이용하여 두껍게 바르거나, 화면 위에 직접 짜서 칠할 수도 있다. 반 고흐가 그랬듯이 화면 전체를 두텁게 칠할 수도 있고, 필요한 부분에만 임파스토 기법을 쓸 수도 있다. 정물화의 경우 배경과 그림자는 얇게 채색하고, 대상물의 하이라이트나 선명한 색면을 표현하고 싶은 곳에만 임파스토를 쓸 수 있다.

넓은 화면을 두껍게 처리하려면, 용도에 적합한 미디엄을 물감과 섞어서 사용하면 도움이 된다(20쪽 참조). 질감을 두껍게 만드는 미디엄 중 어떤 것은 색깔 변화를 주지 않으면서 물감의 양만 늘리지만, 더러는 색을 더 투명하게 만드는 것도 있다. 기억해 둘 것은 미디엄을 섞었을 경우, 물감을 막 칠했을 때보다 마른 다음 색깔이 더 진해진다는 사실이다. 이는 처음에는 흰색을 띠는 미디엄 때문에 밝게 보이던 색깔이 마르고 나면, 흰색이 사라지고 투명해지면서 원래 색깔이 드러나기 때문이다.

임파스토 위에 글레이징 하기

1 초벌칠이 된 캔버스에 작업할 때는 얇게 담채 된 색면 위에 브리슬 붓으로 물감을 두껍게 바른다. 50:50의 비율로 임파스토 미디엄을 물감과 섞어 질감을 두텁게 만든다.

2 두꺼운 물감 칠이 입체감을 갖고 자리를 잡을 수 있도록, 여기저기를 붓의 손잡이로 터치를 주었다. 또한 페인팅 나이프를 이용하여 물감을 긁기도 한다.

3 이제 물로 묽게 희석하여 글레이즈를 더하면, 물감을 두텁게 칠한 색면에는 작은 물감 덩어리와 골이 드러난다. 원치 않는 물감 덩어리는 헝겊을 이용해 잘 닦아낸다.

젤 미디엄의 활용

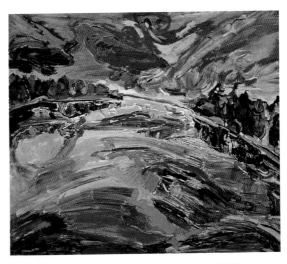

데이비드 알렉산더 (David Alexander)는
큰 규모의 캔버스에 그림을 그리면서 헤
비 젤 미디엄으로 물감을 두텁게 만들었
다. 아주 두꺼운 물감으로 생긴 입체적인
질감을 작품에 살리는 많은 화가들처럼
이 작가도 일반적인 틀에서 벗어나는 도
구들, 이를테면 스크랩퍼(scraper), 스펀
지, 뻣뻣해진 붓 등을 사용했다. 옆의 그
림 〈눈부신 석양 The Sun's Recoiled
Glare〉에는 표면 질감의 대비가 잘 나타
나있다. 즉, 곳곳에 소용돌이치는 물감 덩
어리가 다른 부분에 쓰인 즈그라피토 기
법(106쪽 참조)의 효과와 대조된다.

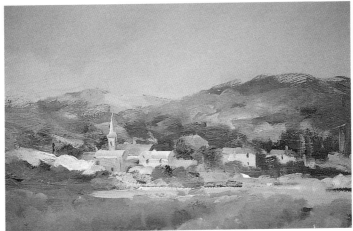

물감 농도의 활용

〈프로방스의 라벤더 밭 Lavender Fields, Provence〉에서 피터 버만(Peter Burman)은 물
감을 다른 미디엄과 혼합하지 않고 튜브에서 짜서 바로 사용하였다. 두터운 질감을 내는 임
파스토는 때때로 전경이 가깝게 보이도록 선명하게 표현하는 데 주로 쓰인다. 하지만 이 그
림의 경우는 중경에 햇빛을 받으며 옹기종기 모여 있는 건물들을 부각시키기 위해, 전경의
푸른 들판은 비교적 단순하게 처리하였다. 작가는 물감이 두텁게 묻은 붓으로 간단한 터치
를 주어 건물의 견고한 양감을 솜씨 좋게 강조하고 있다.

웨트-인-웨트(Wet-in-Wet)

아직 습기가 남아있는 물감 위에 새로 다른 색깔을 칠하면 이 둘은 자연히 부분적으로 섞이게 된다. 이런 기법은 유화와 수채화 모두 흔히 사용하는 기법이지만, 아크릴 특성상 사용하기엔 조금 까다로운 면이 있다.

유화에서는 인상주의 화가들이 자주 사용한 기법인데, 그중에서도 특히 현장에서 빠른 속도로 풍경화를 그려냈던 모네(Claude Monet)가 대표적이다. 두꺼운 아크릴 채색에서는 유화와 같은 방식으로 이 기법을 쓰면 되지만, 지연제를 이용하여 색을 혼합할 필요가 있다. 수채화에서 사용하는 웨트 인 웨트 기법도 가능한데, 이 경우는 수채화 그릴 때와 마찬가지로 종이가 물기를 머금고 있는 상태에서 작업하면 된다. 만약 한 부분을 완성하기 전에 물감이 마르기 시작하면 분무기를 사용해 화면에 물을 뿌려주면 된다. 팔레트 위의 물감에도 때때로 물을 뿌려주면 굳지 않으므로 이 방법은 아크릴 작업에 매우 편리하다.

1 물기를 잘 먹인 수채화용 도화지에 수채화처럼 채색을 하고, 먼저 칠해놓은 색면 위에 다른 색 물감을 떨어뜨린다. 작업이 진행됨에 따라 물감의 자연스러운 흐름을 막거나 촉진시키기 위해 그림판의 각도를 이리저리 바꿔준다.

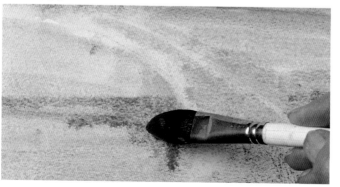

2 땅과 하늘의 색이 서로 섞이지 않도록 채색한 하늘을 헤어드라이어로 먼저 말린 다음, 땅 부분을 담채 한다. 그 다음 다시 종이를 적셔서 전경을 웨트 인 웨트 기법으로 채색해 나간다.

3 젖어 있는 색을 손가락으로 문질러 채
색으로 생긴 선의 분명한 테두리를 흐리
게 만든다. 종이가 젖은 상태에서는 다양
한 방식으로 물감을 처리할 수 있다. 물감
이 흐르는 것을 막아야 할 때를 대비하여
헤어드라이어를 가까이에 준비해둔다.

4 전경을 약간 손질한 다음, 구름의 색깔을 좀더
살려주기 위하여 하늘에서 몇 군데를 골라 다시 적
셔두었다. 특히 하늘 면에서 분명하게 나타난 그레
뉼러(granular) 효과에 주목해보자. 이런 현상은 수
채화 물감에서 나타나기도 하고, 또한 수채화가들이
자주 사용하는 효과이기는 하지만, 이 구름 표현에
서 보듯 아크릴 물감 역시 물만 섞어서 사용하면 입
자가 깨지기 쉽다.

혼합 기법

〈웰 거리의 공터 Well Street Common〉에서 제
인 스트로더(Jane Strother)는 미디엄으로 두텁게
만든 물감에 지연제를 섞어, 전경과 눈이 쌓인 지
붕을 웨트-인-웨트 기법으로 표현하였다. 또한 결
이 있는 종이에 마른 붓질 기법을 효과적으로 활
용하여 나무 가지의 느낌을 잘 살릴 수 있었다. 종
이의 질감과 마른 붓 터치로 인해 미세하게 끊어
지는 나뭇가지의 표현이 얼마나 섬세한지 주목해
볼만 하다.

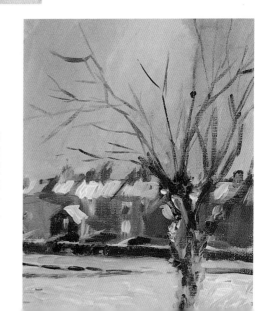

밑 바탕칠(Colored grounds)

아크릴용으로 판매하는 캔버스와 보드
는 보통 흰색이다. 만약 흰색 표면이 부
담스럽다면 그림을 시작하기 전에 전체
적으로 색을 입히는 것도 도움이 된다.
자연색 중에는 완전한 흰색은 존재하지
않는데, 바탕의 흰색 표면이 인위적인
기준 역할을 하게 되고, 이 때문에 그
림의 처음 색깔과 톤
을 설정하기가 어
렵다. 흰색 배경
위에서 어떤 색이든
진하게 보여서 잘못 밝
은 색을 칠하기 시작할 우려가 있기 때
문이다. 그러나 중간 톤으로 밑 바탕칠
을 해서 시작하면 가장 밝은 톤에서 아
주 어두운 톤까지 자유롭게 구사할 수
있다.
밑칠 작업은 쉽게 할 수 있다. 약간 묽
은 아크릴을 캔버스나 보드 표면에 전
체적으로 칠하면 되고, 몇 분만 지나면
금방 마른다. 보통은 회색이나 회색빛
이 도는 푸른색, 혹은 황토색과 같이 중
간 톤의 색을 선택하는데, 그림의 전체
적인 색조와 대조를 이룰 수 있으면 어
떤 색이나 괜찮다. 바탕칠을 해서 작업
하는 작가들은 의도적으로 그림 곳곳에
바탕칠한 색깔이 노출되게 하여 화면에
통일감을 주기도 한다. 화면 여기저기
에서 같은 색깔이 반복되면 따로 분리
되어 있던 그림의 여러 요소들이 통일
되기 때문이다.

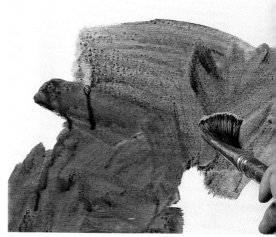

1 바탕색으로는 회색이나 갈색과 같은 중간색이 가장 많이 쓰인다. 그
러나 이 화가는 그림 소재를 보다 생동감 있게 표현하기 위해 크고 부
드러운 붓을 사용해 여러 톤의 색으로 바탕칠을 하고 있다.

2 바탕색이 있으면 가장 어두운 색을 사용하는 데 따르는 부담을 덜
수 있다. 여기서는 순수한 검정색을 과감하게 사용하였다.

3 중간 톤을 제공하는 바탕색이 있어서 훨씬 쉽게 가볍고 밝은 색들을 사용할 수 있다. 과일 앞의 바닥에 반사되는 부분은 검은 면보다 먼저 채색했다. 그 이유는 다음 단계를 보면 이해할 수 있다.

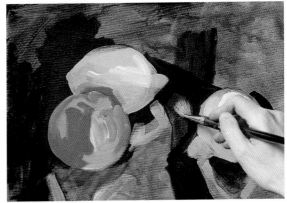

4 이제 반사된 부분의 튀는 색이 완전히 가려지지 않으면서도, 그 톤이 약간 낮아지는 효과가 날 수 있도록, 검정색을 속이 들여다보일 정도로 아주 얇게 덧칠한다. 이렇게 물감을 얇게 펴바르면 검정색 사이로 밑에 있는 색깔이 어렴풋이 드러나 보인다.

5 마지막으로 반사된 부분에 좀더 색칠을 해주고, 레몬의 단면도 채색한다. 바탕색이 그 위에 칠한 색깔에 영향을 주는 것에 주목할 필요가 있다. 이 그림에서는 바탕에 깔린 바이올렛과 푸른색이 검정색과 겹쳐지면서 짙은 자줏빛을 만들어내고 있다. 특히 화면의 윗부분에서 이런 효과가 더욱 선명한 것을 볼 수 있다.

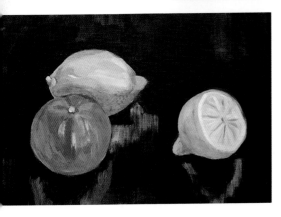

색조가 있는 초벌페인팅(Tonal underpainting)

인상파 화가들이 야외에서 직접 대상을 보고 그리는 방식으로 유화 제작 방식에 혁신을 일으키기 전, 화가들은 현장에서 그림의 전체 구도와 형태를 잡기 위해 보통은 갈색조로 초벌페인팅을 하였다. 그런 다음 작업실에서 다시 세밀한 묘사를 더하고, 마지막 단계에 가서 색을 입히는 순서를 밟았다.

빨리 마르는 아크릴의 특성은 이 기법에 잘 맞아, 몇몇 작가들은 초벌페인팅 위에 얇은 글레이즈를 입히는 방식으로 전통적인 유화 기법을 되살려냈다. 단지 스튜디오 작업에만 적합한 이 기법은 그 규모가 큰 인물 군상이나, 치밀하게 짜여진 정물화처럼 복합적인 화면 구성이 필요한 작품에 명암의 중요한 부분을 쉽게 처리할 수 있게 해주기 때문에 연필 드로잉보다 훨씬 유용하다.

1 강한 색조의 구성이 드러나는 그림에서는 검정과 흰색, 그리고 회색으로 초벌페인팅을 하는 것이 매우 효과적일 수 있다. 여기 작가는 붓으로 드로잉을 하고 있다.

2 인물을 밝은 회색으로 채색한 다음, 반사될 빛과 선명하게 채색될 부분에 흰색을 두껍게 덧칠한다.

3 두터운 획으로 칠한 흰색이 투명하게 글레이즈한 붉은 색을 통해 비쳐보이면서 입체감이 드러난다. 완성된 이미지에서 일정한 역할을 하지 못한다면 초벌페인팅은 큰 의미가 없다.

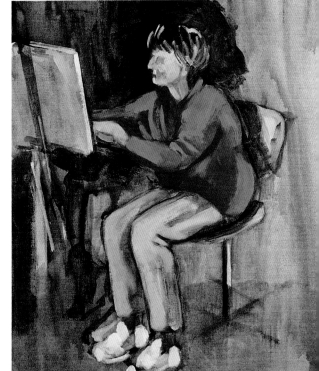

4 끝으로 화면 전체를 얇게 채색하였다. 또한 다리 부분을 보면 얇게 칠한 블루-그레이 물감 사이로 두터운 흰색의 초벌페인팅이 드러나 보이는데, 이렇게 해서 다리에 입체감이 생겼다.

나이프 페인팅(Knife painting)

붓을 사용해 채색할 때 물감은 두껍거나 얇게, 아니면 또다른 두께로 칠해지지만 나이프를 사용하면 언제나 두껍게 칠해진다.

나이프 페인팅은 임파스토 기법의 일환으로, 붓으로 두껍게 채색한 것과 비교하면 효과가 매우 다르다. 나이프로 물감을 눌러 화면 위에 밀착시키면 각이 진 듯한 나이프 자국과 함께 납작하고 매끈한 느낌의 색면이 만들어진다. 전체를 나이프만으로 채색한 그림에서는 나이프 특유의 자국들이 터치 방향과 물감 양에 따라 다양한 방식으로 빛을 반사시켜 "변화하고" 재미나는 화면을 만들어낸다. 반드시 나이프의 납작한 면으로만 채색해야 하는 것은 아니다. 또 나이프의 날을 이용해 화면에 스치듯이 가늘고 가볍게 아주 정밀한 선을 연출할 수도 있다. 다른 임파스토 기법처럼 여기서도 물감을 미디엄과 혼합해 부피를 늘려 쓰는 것이 좋은데, 그렇지 않으면 나이프 자국의 효과가 날만큼 물감 두께가 충분하지 않기 때문이다(20쪽 참조).

1 아직 능숙하지 않은 작가들은 밑그림을 그려놓고 이를 가이드로 삼아 나이프로 채색하는 것이 좋다. 하지만 여기서는 캔버스에 주제가 되는 형태를 바로 채색하기 시작했다.

2 일단 채색한 물감이 마르게 되면, 끝이 뾰족한 나이프를 이용해 두 번째 채색을 시작한다. 처음 칠한 물감은 나이프로 펴 발랐기 때문에 캔버스 표면에 비교적 평평한 느낌을 준다. 보다 가볍게 채색한 갈색 물감은 가장자리에 두터운 융기가 뚜렷하게 생겼다.

3 작업할 때 나이프를 살짝 비틀어 줌으로써 나이프 끝으로 물감을 긁어내는 효과를 내고 있으며, 이렇게 해서 나이프 페이팅을 일종의 즈그라피토 기법과 결합하고 있다(106쪽 참조).

4 갈색 물감이 아직 젖어 있을 때, 끝이 납작한 보통 팔레트 나이프를 사용하여 조그맣게 물감을 긁어내어 자켓 단추를 표현한다. 두껍게 바른 물감은 천천히 마르므로 표면에서 이런 처리를 할 수 있는 시간이 넉넉하다.

5 자켓의 묘사를 완성하기 위해 마지막 단계에서는 나이프로 흰색과 검정색 획을 더해 주었다.

압출 기법(Extruded paint)

나이프나 다른 도구를 써서 그리는 방법 외에도, 구멍이 있는 용기를 사용하여 화면 위에 물감을 짜내서 그리는 방법도 있다. 이 기법은 도예가가 양감이 있는 무늬를 만들기 위해 이장(slip, 泥漿)이라고 불리는 가는 점토를 접시나 그릇 위에 붙이는 기법과 비슷하다. 물론 케이크를 장식할 때 요리사들이 사용하는 방법과도 같다. 물감을 튜브에서 직접 짜내어 작업 할 수도 있지만 이런 경우 물감이 두껍게 나오고, 선이 고르지 않게 그려질 수 있다. 따라서 물감 튜브의 주둥이에 케이크 아이싱 할 때 사용하는 노즐을 끼워서 쓰면 좋다. 이렇게 하면 화면에 직접 붓처럼 사용할 수 있어서 편리하다. 또는 케이크를 꾸밀 때 생크림을 넣는 짤주머니에 직접 물감을 넣어서 그릴 수도 있다. 이때 물감은 튜브에서 짜낸 그대로 사용하거나 임파스토 미디엄을 섞어 양을 늘려서 사용할 수도 있는데, 이 기법으로 작업을 하려면 많은 양의 물감이 필요하므로 후자가 더 실용적이다.

1 스케치북에 굽이 높은 부츠에서 착안한 이미지를 안내선에 맞춰 캔버스 위에 연필로 그대로 옮겨 그린다. 그 다음 다양한 농도의 물감으로 그림에 색칠을 시작한다.

2 이제 여러 단계의 채색을 거쳐 압출 기법을 시작할 수 있는 기본 그림이 준비됐다. 이 기법은 실수할 경우 수정하기가 어렵기 때문에 정확하게 다루어야 한다.

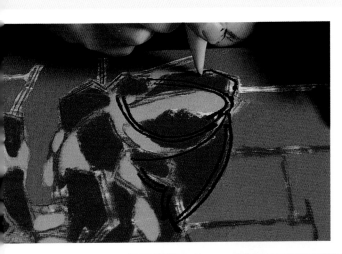

3 즉석에서 트레이싱 페이퍼, 즉 기름종이를 말아 물감주머니를 만들어 검정색으로 부츠의 굽을 묘사하고 있다. 임파스토 미디엄을 섞어서 물감의 양을 늘렸다.

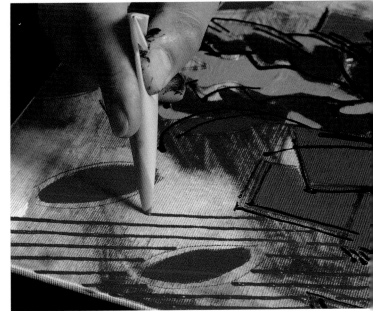

사용할 각기 다른 물감 가짓수만큼 여러 개의 물주머니가 필요하다. 새 물주머니를 이용해 타원형 무늬 주변에 일정한 간격 유지하며 조심스럽게 대선을 긋고 있다.

다음 페이지에서 계속

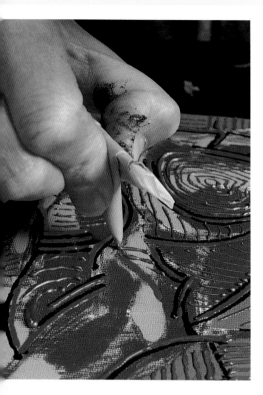

5 그런 다음 역시 물감을 압출하여 화면을 선과 원, 작은 점으로 이루어진 그물처럼 채운다. 그림이 완성된 부분에 자칫 손이 닿아 물감이 뭉개지지 않도록 조심해야 한다. 그러므로 때때로 캔버스를 돌려가며 작업하는 것이 좋다.

6 이 단계는 그림에 좀더 손을 봐야 할 부분이 얼마나 있는지를 파악하기 위해, 작품과 떨어져 살펴보면서 검토할 필요가 있다. 배경과 비교하여 현저하게 질감이 떨어지는 부츠를 좀 더 세심히 표현해야 할 것 같다.

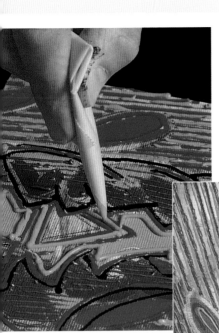

7 좀 더 두꺼운 라인을 만들기 위해 물감주머니의 주둥이 끝을 잘라서 압출 구멍을 넓히고, 오렌지색 물감을 넣는다. 먼저 그린 붉은 선 안쪽으로 선명하게 오렌지색 선을 긋는다.

8 같은 오렌지색을 사용하여 부츠의 외곽 선을 따라 한 차례 더 그어준 다음, 배경의 타원형 무늬를 강조했다. 부츠의 남은 부분은 원래 평면적으로 채색해 놓았던 색면 위에 가는 선들을 덧그려 완성한다.

스텐실 기법(Stenciling)

스텐실은 채색하지 않을 부분은 가려준 다음 이미지의 제한된 부위만 칠하는 것으로 마스킹 기법의 일종이다. 간단하게는 얇은 카드나 아세테이트 필름, 혹은 왁스 처리된 스텐실용 종이에 원하는 형태를 오려내어 작업할 화면 위에 올려놓은 다음, 잘려나간 "구멍" 사이로 물감을 칠하는 방법이다. 스텐실은 가구나 벽 등을 장식할 때에도 자주 사용된다. 이것은 특히 단순한 패턴, 또는 단색 패턴과 질감의 조화를 강조하는 작업이라면 얼마든지 흥미로운 표현이 가능하다.

스텐실은 예를 들면 양식화된 꽃이나 잎, 혹은 한두 가지의 기하학적인 형태와 같이 비교적 단순한 모양으로 만들어야 한다. 스텐실의 이미지 하나를 원하는 만큼 반복해서 사용할 수 있으며, 이미지의 방향을 바꿔가면서 변화를 주어 사용할 수도 있다.

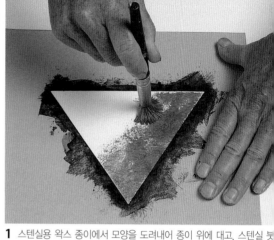

1 스텐실용 왁스 종이에서 모양을 도려내어 종이 위에 대고, 스텐실 뒷으로 색깔을 칠한다. 한 손으로 스텐실 종이를 단단하게 눌러서, 물감이 삐져나가지 않도록 한다.

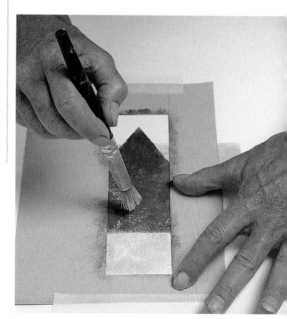

2 띠 모양의 새로운 스텐실을 이용해 먼저 칠한 푸른색 형태 위에 노란색을 칠한다. 이제 그 스텐실을 가로 방향으로 돌려놓고 금색으로 띠를 채색한다. 이때 사용한 물감이 투명하기 때문에 먼저 칠한 색깔이 약간 가려질 뿐이다.

3 세 번째 스텐실을 이용해 방향을 바꿔가며 두 개의 붉고 가는 선을 만든다. 이 붉은 색은 먼저 사용한 금색이나 노란색보다 불투명해서 더욱 확실하게 푸른색을 가리게 된다.

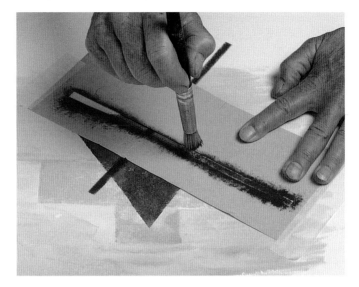

4 마지막으로 붉은 선과 균형을 맞추기 위해 노란색의 가는 띠를 더하고, 배경을 엷게 담채 하였다. 스텐실 붓은 재미있는 질감을 만들어주며, 얼마나 압력을 가하느냐에 따라 견고한 표현에서부터 얇은 베일 같은 색 표현까지 매우 다양한 효과를 낼 수 있다.

즈그라피토(Sgraffito)

즈그라피토는 채색된 물감을 긁어 캔버스이 흰 바탕이나 보드 혹은 밑에 칠해진 다른 색이 노출되게 하는 기이다. 이 역시 유화에서 차용해온 기법이다. 그런데 즈그라피토 기법을 쓰려면 긁어내는 작업을 마칠 때까지 분한 시간동안 물감이 젖어있는 상태로 유지되어야만 한다. 그런데 아크릴 물감은 빨리 마르기 때문에 다루기 좀더 까다롭다. 그렇지만 물감을 두껍게 바르거나 지연제를 사용한다면 큰 문제가 없다.

물감의 농도와 사용하는 도구에 따라 다양한 느낌의 선을 만들어 낼 수 있다. 만약 적당히 마른 얇은 색면을 과용 메스나 끝이 뾰족한 페인팅 나이프 등의 날카로운 도구로 긁어낸다면 가늘고 분명한 선들을 만들 수 있 반대로 두껍게 채색된 색면을 무딘 도구를 사용해 긁어낸다면 예리한 느낌이 덜하고, 말 난 물감이 양쪽에 모여 돌기를 형성하게 된다. 즈그라피토는 디테일과 질감을 묘사하기 효과적인데, 예를 들면 나무껍질이나 머리카락, 혹은 담벼락의 벽돌 무늬를 표현할 때 시 하면 좋다.

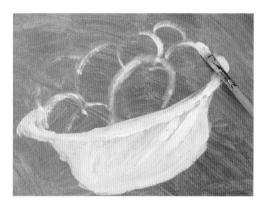

1 물감을 긁어내어 흰색 바탕이 보이도록 할 수도 있지만, 이 작가는 다른 색이 드러나도록 설정했다. 그래서 과일과 ㅂ 구니를 그리기 전에 붉은 색 물감으로 캔버스 보드 전체에 바탕색을 칠했다.

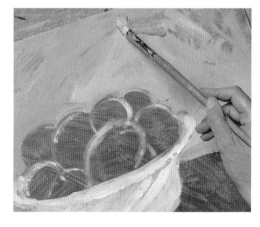

2 배경을 푸른색으로 칠하면서 작가는 의도적으로 여기저기에 공백을 두어 바탕에 칠한 붉은 색이 붓질 사이로 드러나도록 했다. 나중에 즈그라피토 기법으로 푸른색 배경을 긁어내면 색채의 대비효과도 더욱 커진다.

지연제를 사용하여 칼 끝으로 긁어내는 작업을 할 수 있을 만큼 충분한 시간동안 물감이 마르지 않도록 한다. 만약 너무 많이 말라버리면 좀더 힘을 주어 긁어내야만 하는데, 이때 첫 번째 칠한 물감과 두 번째 칠한 색 모두 벗겨질 수도 있다.

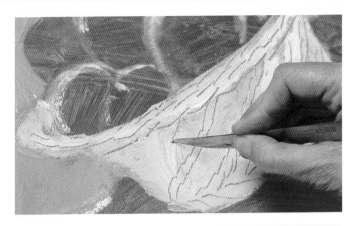

칼의 뾰족한 끝과 오톨도톨한 날을 모두 사용하여 푸른색 배경에 다양한 느낌의 선을 만들어 내고 있다. 이 선들은 채색의 첫 단계에서 푸른색을 칠할 때 남겨놓은 왼편의 작은 붉은색 면과 색이 반복되면서 반향을 이룬다.

다음 페이지에서 계속

5 이제 과일을 채색하고
칼끝으로 레몬 표면을 □
내어 붉은 점을 새긴□
얇은 글레이징 기법으□
바구니 왼쪽에 그림자를
표현했다. 그리고 지금은
칼로 좀더 긁어 바구니의
패턴을 만들고 있다.

6 화면 앞쪽에 시각적 흥
미를 더해주고, 붉은색이
전체적으로 조화롭게 반
복되도록 나이프로 테이
블보 역시 긁어내고 있다.

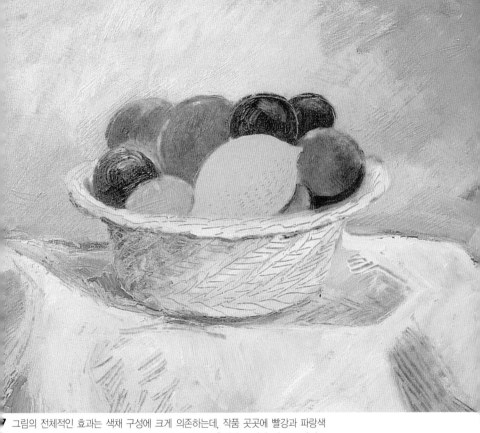

7 그림의 전체적인 효과는 색채 구성에 크게 의존하는데, 작품 곳곳에 빨강과 파랑색
의 대조를 준 것은 현명한 선택이었다. 푸른색 사이로 붉은색이 드러난 이 즈그라피토
기법은 과일의 밝은 색감과 조화를 이룰 뿐만 아니라, 긁어낸 선에도 강한 효과를 주
었다.

스크레이핑(Scraping)

물감은 화면 위에 바로 짜내거나, 손가락으로 바를 수도 있고, 페인팅 나이프를 이용해 채색할 수도 있지만, ㅍ면 위를 긁듯이 문질러 바를 수도 있다.

플라스틱으로 된 자나, 못쓰는 크레디트 카드, 벽지를 떼어내는 데 사용하는 금속, 날로 된 도구 등을 즉흥적으로 스크레이퍼로 활용할 수 있는 이 기법은 나이프 페인팅과 비슷하다. 하지만 더 얇고 평평한 색면을 만들어 낸다. 따라서 기법의 특성상 불투명한 색면 위에 투명한 색층을 입힐 때, 혹은 그 반대로 활용하기에 아주이상적이다. 또한 물감을 칠한 다음 그 위에 묽은 아크릴 미디엄을 덮고 부드럽게 긁어주면 색에 깊이를 더해주고 풍부한 색감을 느낄 수 있는 글레이징 효과도 얻을 수 있다.

1 플라스틱 카드로 표면을 가로질러 물감을 얇게 펴바르고 있다. 금속 재질로 된페인트 스크레이퍼도 사용할 수 있지만그것보다는 유연성이 좋은 플라스틱 카드가 보다 섬세한 효과를 낸다. 작업할 캔버스 보드의 화면을 테이블 위에 평평하게 눕혀놓고 테이프로 고정했다.

2 푸른 색면 위로 더 어두운색을 칠하고 있다. 물감은 튜브속의 농도 그대로지만, 밑의 색이 비칠 정도로 아주 얇게 채색해서 글레이징 기법과 거의같은 효과를 낸다.

3 강도가 더 센 페인트 스크레이퍼를 사용하면 한층 불규칙하고 두껍게 색이 입혀지게 된다. 이 방법은 여기서 화면 곳곳에 질감을 표현하기 위하여 사용되었다.

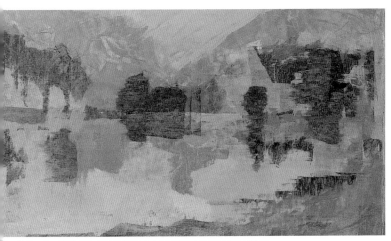

4 페인트 스크레이퍼를 사용해 작업한 부분(왼쪽 상단의 나무 위쪽으로 있는 산의 표현)과, 플라스틱 카드를 사용하여 투명하게 칠한 화면의 효과를 함께 볼 수 있다.

다음 페이지에서 계속

5 물에 비치는 형상을 정확히 묘사하기 위해 카드를 아래쪽으로 당기면서 물감으로 얇은 막을 만들어 내고 있다. 이럴 때는 비교적 투명도가 높은 물감을 사용한다.

6 멀리 호수 제방의 나무는 물감을 더 두껍게 칠한다. 물감의 농도는 이전과 같지만 한번의 터치로 묘사하는 것이 아니라, 화면을 가로질러 가면서 연속적으로 짧게 끊어 불규칙하게 물감을 밀어준다.

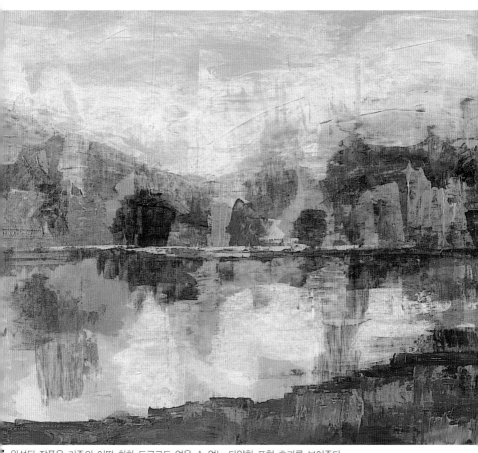

완성된 작품은 기존의 어떤 회화 도구로도 얻을 수 없는 다양한 표현 효과를 보여준다. 엷은 베일처럼 칠한 색면과, 신중하게 처리된 반–임파스토 기법의 경쾌한 윤곽선이 가진 특징이 서로 좋은 대조를 이루었다.

농담(濃淡)의 대비

앞서 언급했듯이 아크릴은 수채화처럼 엷은 담채를 연속해서 그림을 완성할 수 있다. 다른 점이 있다면 물감이 마를 때, 수채화 물감은 물에 희석되는 특성으로 인해 여러 겹 덧칠을 할 경우 그림이 탁해지는 반면, 아크릴은 희석되지 않기 때문에 색을 아무리 여러 번 덧칠 해도 괜찮다는 장점이 있다. 종이 위에 투명한 채색 기법을 사용하기 위해서는 일반적으로 수채화 용지를 쓰는 것이 가장 좋지만, 아크릴로 투명 기법을 사용할 때는 반드시 종이에 그려야 하는 것은 아니다. 캔버스에 투명 채색 기법을 써서 여러 겹의 얇은 색을 덧칠 해도 멋진 효과를 얻을 수 있다. 또한 그 위에 두터운 물감을 나란히 덧칠 하여, 이것이 앞으로 돌출되는 듯한 흥미로운 공간 효과를 만들어 낼 수도 있다.

미국의 추상화가 모리스 루이스(Morris Louis, 1921-1962)는 초벌 가공하지 않은 천 캔버스에 얇고 투명한 담채로 겹쳐지는 밝고 반투명한 색채를 형상화 하였다. 이와 같은 기법은 구체적인 사물 묘사가 필요한 그림에 활용해도 좋다.

1 세제를 넣은 따뜻한 물로 초벌 가공이 된 캔버스 전체를 적셔주면 색칠할 때 색이 번지게 되고 자연히 색의 가장자리가 부드러워진다. 캔버스를 똑바로 세워놓고 가장 윗부분에 물감을 칠해서 색이 번지면서 아래로 흘러내리도록 한다.

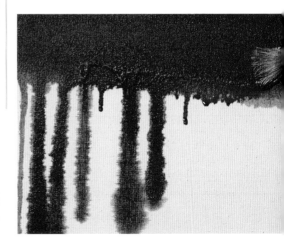

2 **1**번 위에 물감을 덧칠하면, 처음 색과 섞이면서 물감이 또 다시 흘러내리게 된다.

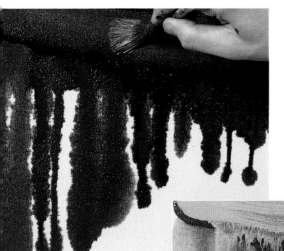

3 흘러내린 물감이 색채의 패턴을 만들었다. 여기에 다시 짙은 자주색 물감으로 강한 느낌을 더해준다. 부드러운 붓을 사용하여 물감 약간을 닦아내서, 밝고 어두운 띠를 만들어준다.

4 이제 캔버스를 거꾸로 뒤집어 처음과 같이 윗부분의 가장자리에 채색을 했는데, 이번에는 더 두껍게 색을 발라 물감이 캔버스 아래쪽으로 적당히 흘러내리도록 하였다.

다음 페이지에서 계속

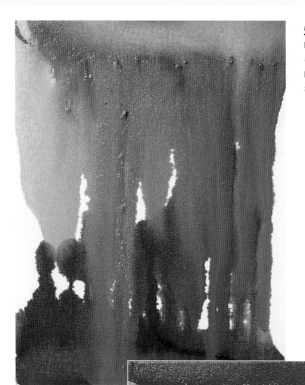

5 물감이 다 마르기 전에 사진을 찍었기 때문에 새로 덧칠한 색이 먼저 칠한 자주색과 빨간색을 덮어시 불투명하게 보인다. 하지만 그림이 완성되어 물감이 완전히 마르면 색깔이 더 투명해진다.

6 캔버스를 다시 돌려 새로운 색을 덧칠해서 흘러내리게 하였다. 여기 보이는 새로 채색된 캔버스의 상단부가 실제에서는 작품 아래 부분에 해당한다.

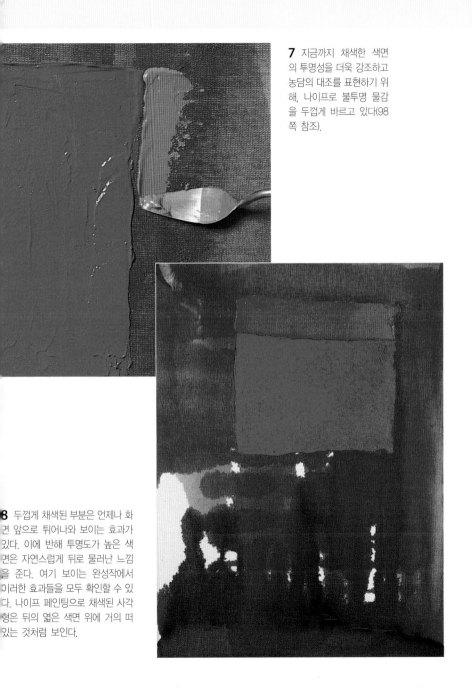

7 지금까지 채색한 색면의 투명성을 더욱 강조하고 농담의 대조를 표현하기 위해, 나이프로 불투명 물감을 두껍게 바르고 있다(98쪽 참조).

8 두껍게 채색된 부분은 언제나 화면 앞으로 튀어나와 보이는 효과가 있다. 이에 반해 투명도가 높은 색면은 자연스럽게 뒤로 물러난 느낌을 준다. 여기 보이는 완성작에서 이러한 효과들을 모두 확인할 수 있다. 나이프 페인팅으로 채색된 사각형은 뒤의 엷은 색면 위에 거의 떠있는 것처럼 보인다.

표면 질감 표현

아크릴은 질감 표현에서 어떤 매체보다
가장 탁월하다. 즉 아크릴로 표현하지
못하는 질감이 거의 없다고 해도 과언
이 아니다. 질감 효과를 내는 데는 다
양한 방법이 있지만, 특히 바탕 질감을
만드는 아크릴 모델링 페이스트는 드라
마틱한 질감 효과를 내는데 특히 적합
하다. 모델링 페이스트를 화면에 바르
는 방법은 원하는 데로 선택할 수 있지
만, 천 캔버스와 같이 부드러운 표면에
바르면 갈라질 위험이 있으므로, 반드
시 단단한 화면에 사용해야 한다. 페이
스트를 팔레트 나이프로 칠하면 거칠고
자유로운 질감이 나타난다. 또한 빗으
로 직선이나 구불구불한 선을 만들 수
도 있고, 헝겊이나 뻣뻣한 붓으로 두드
리거나 문질러서 색다른 효과를 낼 수
도 있다. 또한 찍어내는 방식으로 규칙
적이거나 흩뿌려진 패턴을 만들 수도
있는데, 이때는 페이스트를 펴 바른 다
음, 마르기 전에 적당한 물건으로 찍어
내면 된다.

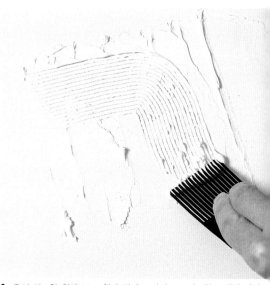

1 우선 견고한 흰색 보드 위에 팔레트 나이프로 아크릴 모델링 페이스
트를 펴 바른 다음, 이제는 회반죽의 질감을 표현하는 데 사용하는 금
속 빗으로 무늬를 내고 있다.

이렇게 바탕에 질감을 주었을 때는 보
통 그 위에 얇게 글레이즈 하는 것이 가
장 효과적이다. 바탕 질감이 두드러지는
화면에 불투명 물감을 칠하면, 그 효과
를 상쇄시킬 수 있기 때문이다. 하지만
그림에 정해진 법칙이란 없으므로, 자신
이 원하는 표현을 위해 어떤 방법이 가
장 효과적인지 스스로 찾아야 한다.

2 다음은 위의 작업을 마친 화면에 동전
을 눌러 자국을 낸다. 모델링 페이스트를
두껍게 바르면 물감이 마르기 전에 이 작
업을 할 수 있는 시간이 충분하다.

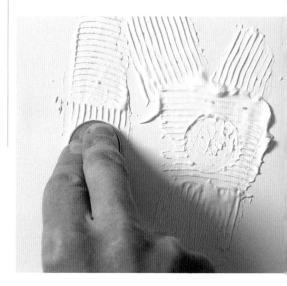

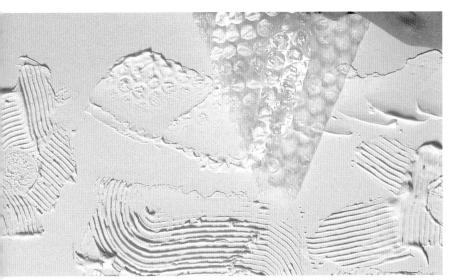

3 포장용 에어캡을 찍어주어도 역시 흥미로운 자국이 생긴다. 각각의 효과가 따로 따로 나열되면서 일련의 개성적인 패턴 흐름을 형성한다.

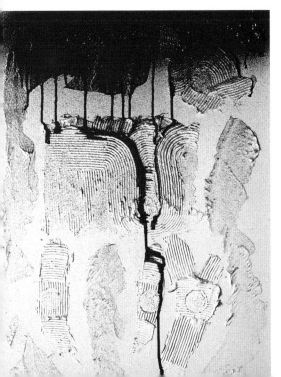

4 모든 모티브를 찍어서 화면에 질감이 다 짜여진 다음, 스프레이로 작품 전체에 빨간색 액체 아크릴잉크(12쪽 참조)를 뿌린다. 이제는 같은 농도의 묽은 빨간색을 화면 위쪽에 넓은 띠처럼 한번 칠해준 다음, 표면 위로 자연스럽게 흘러내리도록 놓아둔다.

다음 페이지에서 계속

5 질감 표현이 된 무늬 결의 안팎으로 물감이 어느 정도 흘러내리고 나면, 더 흐르지 않도록 헤어드라이어로 말린다.

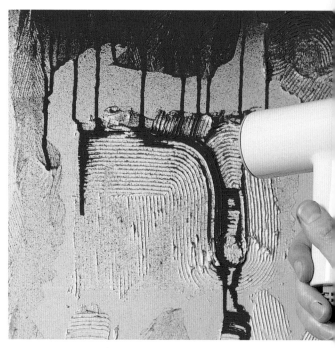

6 이제 빨간 색면 위에 두터운 파란색 물감을 묻힌 붓으로 가볍게 스치듯 끌어서 칠해준다. 그림을 보면 질감이 아주 강하게 만들어진 부분에서는 회반죽의 튀어나온 위쪽에만 파란색 물감이 묻는다는 사실을 알 수 있다.

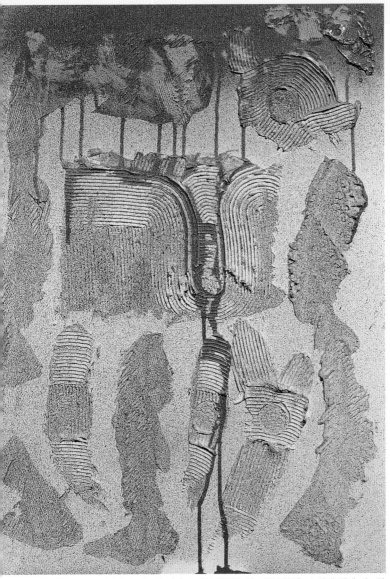

7 마지막 단계이자 작품에 가장 극적인 변화를 줄 이번 작업은, 노란색 액체 아크릴 잉크를 화면 전체에 스프레이 하는 일이다. 색채 혼합이라는 관점에서 보면, 한 가지 색으로 화면 전체에 글레이즈 기법을 썼을 때 나타나는 효과와 비슷하다. 빨간색과 파란색이 그 위에 뿌린 노란색과 겹쳐져 오렌지색과 미묘한 청록색으로 보인다.

왁스 드로잉(Wax Resist)

이 기법은 물과 기름의 서로 밀어내는 성질을 활용한 것이다. 간단히 말하면 깨끗한 종이 위에 양초나 왁스 크레용 (우리가 일반적으로 '크레용' 혹은 '크레파스'라고 알고 있는)으로 그림을 그린 다음, 그 위에 물로 농도를 묽게 한 아크릴 물감을 칠하는 것이다. 왁스 성분이 묻은 부분에는 물감이 칠해지지 않고 미끄러져 작은 반점들이 점점이 있는 하얀 공백이 생긴다.

왁스 드로잉에 꼭 흰색 초나 크레용만 사용할 필요는 없다. 이외에도 다색 오일 파스텔이나, 새로 나온 막대 오일(oil bar)을 사용하여 여러 가지 색으로 드로잉을 한 다음, 대조되는 색 물감으로 담채를 하면 왁스 드로잉의 매우 탁월한 효과를 얻을 수 있다.

1 수채화용 도화지에 아크릴 물감을 조금 섞은 제소로 색을 입혀 약간의 질감도 만들어 주고, 종이의 눈부신 흰빛도 가라앉혔다. 연필로 대략 스케치한 다음, 그 연필 선에 맞춰 양배추 위에 왁스를 가볍게 칠한다.

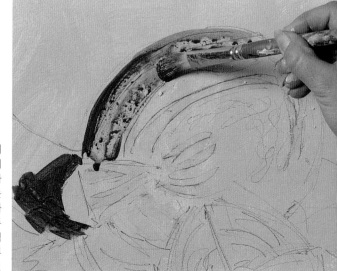

2 물을 섞어 묽어진 물감이 왁스를 피해 미끄러진다. 이 기법에서는 농도가 진한 아크릴 물감을 두껍게 바르는 것은 적당하지 않다. 왜냐하면 불투명 아크릴 물감이 두꺼우면 끈기 있는 플라스틱 막을 형성하여, 왁스를 전부 덮어버릴 수 있기 때문이다.

흔히 구할 수 있는 가
용 양초의 모서리를 뾰
족하게 깎아 또다시 드로
잉을 한다. 바탕칠이 되어
있기 때문에 어디에 왁스
를 더 발라야 하는지 분명
히 알아볼 수 있다. 만일
그냥 흰 종이에 작업을 시
작했다면, 분간이 되지 않
아 되는대로 칠할 수밖에
없다.

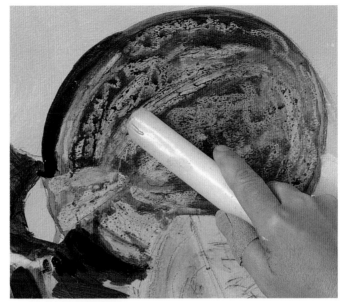

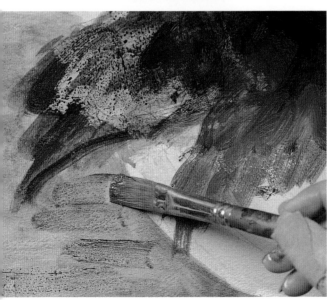

4 다시 한번 채색하는 과
정을 통해 왁스 드로잉 특
유의 질감이 만들어진다.
즉 왁스가 묻은 부분에서
흘러내린 물감과 왁스가
칠해지지 않은 곳에 착색
된 물감이, 미세한 점이나
물감 얼룩, 동글동글한 방
울 등을 만들어 어우러지
면서 질감을 드러내는 것
이다.

다음 페이지에서 계속

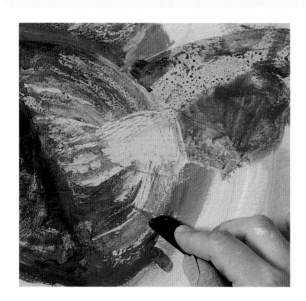

5 더 섬세한 선의 느낌을 주기 위해, 위스 위에 묻어있는 물감의 작은 방울들을 칼끝으로 긁어내고 있다. 이 부분을 좀더 쉽게 처리하기 위해 그림판을 돌려놓고 작업하고 있다.

6 이제는 흰색 막대오일을 사용해 아직 형체가 정확하지 않은 양배추 잎의 모양을 명확하게 그려준다. 양배추의 가운데 부분 역시 막대오일을 가지고 좀더 디테일하게 드로잉해준다.

7 초록색 오일 파스텔을 사용해 마무리 손질을 하고 있다. 오일 파스텔 또한 앞서 보았듯이 채색하기 전에 사용하여 그 위에 담채를 할 수도 있지만, 막대 오일이나 양초만큼 물감을 밀어내는 효과가 강하지는 않다.

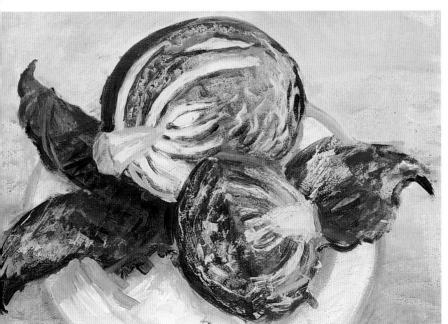

8 완성된 작품은 양배추 고유의 패턴과 질감의 생생한 조화를 보여준다. 또한 양배추와 쟁반 묘사에 사용한 막대오일은 작품의 회화적인 특성을 잘 살려주었다.

마스킹(Masking)

아주 깔끔하게 가장자리를 처리하거나 완벽하게 곧은 선을 그리기는 극히 어렵다. 자를 대고 붓으로 그리는 방법이 있긴 하지만, 물감이 자 밑으로 새어들어 갈 위험이 있다. 이런 경우 마스킹 테이프를 사용하면 아주 편리하다. 마스킹 기법은 기하학적인 형태 사이의 경계를 정확하고 날카로운 윤곽선(하드에지 hard-edge)으로 처리하려는 추상 화가들이 자주 애용한다. 하지만 이 기법은 구체적인 형상을 표현하는 구상회화에서도 역시 편하게 사용할 수 있다. 예를 들면 창문이 있는 실내 풍경을 그릴 때, 마스킹 테이프를 사용하면 바깥 풍경을 구획해주는 창틀의 가늘고 곧은 형태를 표현하는 데 편하다. 그리고 마스킹 테이프는 얇게 칠한 물감-물론 물감이 완전히 마른 다음-위에 붙여서 사용할 수도 있다. 이처럼 그림 작업의 여러 단계에서 다양한 용도로 활용될 수 있는 방법이라고 하겠다.

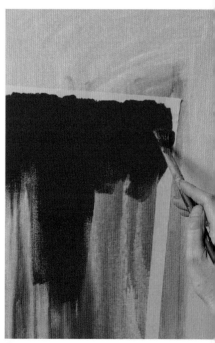

1 캔버스 보드 표면에 엷은 빨강색과 노란색을 줄무늬 형태로 칠하고 완전히 마른 다음 마스킹 테이프를 붙인다.

2 불투명하고 매끈한 단일 색면과, 엷고 보다 불규칙한 느낌을 주는 채색 면 사이의 표현 대비가 이 작품의 특징 중 하나이다. 선명한 빨강색 물감을 붓 자국이 남지 않도록 부드러운 붓으로 칠하고 있다.

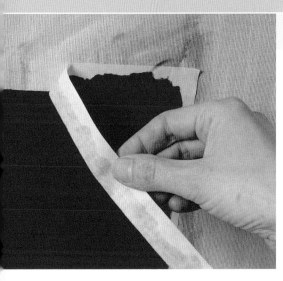

3 마스킹 테이프를 조심스럽게 떼어내면 칼로 자른 듯한 깔끔한 테두리 선이 드러난다. 반드시 물감이 마르기 전에 테이프를 제거하는 것이 중요하다. 마르기 시작하면 아크릴 물감에 바로 플라스틱 막이 생겨서 테이프를 떼어낼 때 원치 않던 부분까지 함께 떨어져 나올 수 있기 때문이다.

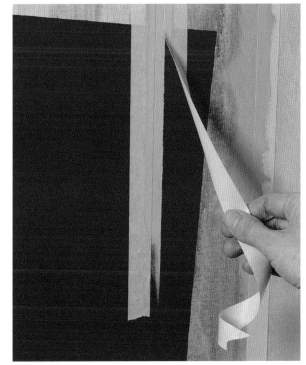

4 빨강색 물감이 칠해진 색면을 헤어드라이어로 말린 후, 그 위에 두 줄의 테이프를 붙이고 그 사이의 공간에 파랑색을 칠했다. 그런 다음 다시 테이프를 떼어낸다. 사진에서 보는 것처럼 얇고 점점 끝이 가늘어지는 곧은 선을 표현하는 것은, 마스킹 기법이 아니고서는 다른 어떤 방법으로도 사실상 불가능하다.

다음 페이지에서 계속

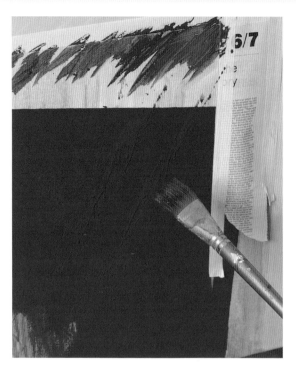

5 평면적인 붉은 색면에 대비효과를 주기 위해 엷은 보라색 물감으로 가볍게 스치듯 터치를 주고 물감이 흩뿌려진 효과가 나도록 하였다. 이 화가는 이젤 위에 보드를 세워놓고 작업함으로써 이런 효과를 한층 활발하게 만들었다.

6 보라색 물감이 묽어서 테이프 밑으로 스며들어 가장자리가 불규칙해졌다. 그래서 마스킹 테이프를 붙이고 우선 흰색을 칠해준 다음 노란색을 칠해서 윤곽 선을 깔끔하게 살려낸다.

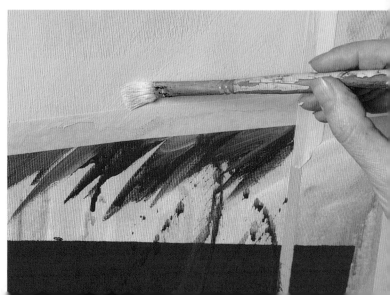

7 마지막 단계로 붉은 색면 위에 나이프를 써서 녹색을 두텁게 바르고 있다.

8 전체적으로 질감은 물론 형태와 윤곽선의 특징 사이에 대비되는 효과를 얻기 위해, 마지막에 채색한 녹색 면은 윗부분만 마스킹 기법을 사용하고 아래쪽은 연속되는 불규칙한 형태로 처리했다.

모노프린트(Monoprint)

모노프린팅은 회화와 판화의 중간단계라고 할 수 있다. 실제 판화로는 원본 이미지와 똑같은 혹은 유사한 이미지를 반복 생산해낼 수 있지만, 모노프린트는 'Mono'(하나)라는 이름에서도 알 수 있듯이 일회성 프린팅 기법이다. 작업 과정이 아주 간단하고 특별한 용구가 필요 없다. 단순하며 대담한 형태의 작업에 유리한데, 유리판 또는 물감이 흡수되지 않는 재질이라면 어떤 것이든 그 표면에 물감으로 그림을 그린다. 그 다음 그림 위에 종이를 덮고 손이나 손가락, 혹은 롤러를 사용해 가볍게 문질러서 떼어내면 된다. 원래 판 위에 있던 물감들이 종이에 찍혀 나와 프린트를 만들어내는 것이다.

모노프린트는 거의 모든 종류의 회화 재료로 만들 수 있지만, 아크릴 물감을 사용하려면 지연제를 섞어야 한다. 만약 종이에 찍어내기 전부터 프린트 할 그림의 물감이 마르기 시작한다면, 분명히 만족스러운 프린트를 얻을 수 없기 때문이다. 그리고 프린트에 적당한 농도를 찾아내는 실험을 해보아야 한다. 프린트를 하려면 물감이 상당히 두껍고 적절한 수분을 가지고 있어야 하지만, 그것이 지나치면 종이를 대고 눌렀을 때 뭉개져서 형태가 망가질 수 있기 때문에 정확히 조절해야 한다.

한번에 찍는 프린트

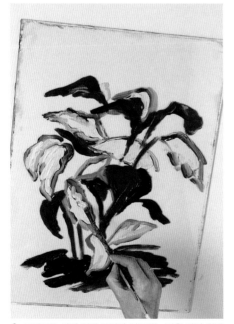

1 프린트를 하기 전에 물감이 건조되는 것을 막기 위해 빠르게 작업해야 한다. 이 화가는 두꺼운 유리판에 이미지를 그리고 있다. 각각에 색깔이 섞이지 않도록 공간을 두고 분리해서 그린다.

2 그림 위에 도화지를 덮고 숟가락으로 문질러 아래의 물감이 종이로 옮겨 찍히도록 한다. 이때 문지르는 세기를 조절하여 다양한 효과를 낼 수도 있다.

3 이제 유리판에서 조심스럽게 종이를 떼어낸다. 만일 이때 종이에 물감이 충분히 흡수되지 않았다고 판단되면 다시 종이를 덮고 문지르거나, 물감이 잘 찍힐 수 있도록 종이를 약간 적셔준다.

4 아무리 빠르게 작업을 해도 종이에 찍히기도 전에 그림의 일부가 이미 말라버려 원래의 이미지가 불완전하게 프린트될 때가 있다. 하지만 그 때문에 의외의 흥미로운 결과가 나올 수도 있다. 여기 물감이 빨리 마르면서 생긴 '건조한 선'이 주는 재미난 효과를 화초의 줄기에서 확인 할 수 있다. 그림 아래쪽의 붉은 색면의 변주는 프린트 할 때, 종이 뒷면을 숟가락의 손잡이로 얼기설기 긁어주어 생긴 것이다.

다음 페이지에서 계속

세 번에 찍는 프린트

1 여러 번 프린트를 해야 하므로 프레임과 이미지를 잘 맞추려면 보다 정교하게 작업해야 한다. 그러므로 우선 완성할 그림의 전체를 드로잉 한 다음, 유리판 밑에 깔아두고 가이드로 사용한다.

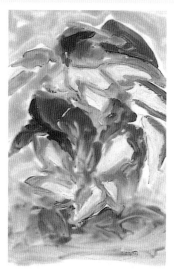

2 유리판에 프린트할 ?본적인 색깔을 칠하는 ?번째 단계가 지금 완성되었다.

3 유리판 위로 종이를 덮고 손가락으로 문질러 프린트를 찍어낸다. 이때 종이는 유리판의 왼쪽 아래 모서리의 각과 정확히 일치하도록 해야만 다음 단계에 이어질 프린트도 큰 오차 없이 맞출 수 있다.

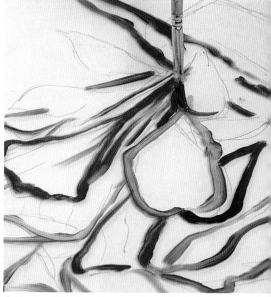

4 연필 드로잉의 왼편을 기준으로 새로 유리판을 올리고, 앞 단계와 ?같은 위치에 드로잉이 놓였는지 확인한다. 그런 다음 붓을 사용하여 유?리판 위에 잎과 줄기의 선을 그린다.

다시 유리판의 왼쪽 모서리에 잘 맞춰 처음 프
트한 종이를 올려놓은 후 찍어낸다.

6 그림자를 표현할 세 번째 프린트에서는 파이네스 그레이
한 색깔만을 사용했다. 먼저 단계에서 찍어낸 프린트 위에 같
은 방법으로 또 한번 프린트를 떠낸다.

세 번의 프린팅을 거친
이미지는 부드러운 느
을 유지하면서도 더 깊
풍부한 표현을 얻었다.
교적 투명한 안료인 파
네스 그레이는 먼저 찍
색깔을 완전히 가리지
으면서도 화면에 무게
실어준다.

선묘와 담채

아크릴은 특성상 수채화와 유화 모두 모방할 수 있기 때문에, 유화나 수채화 의 많은 기법들이 새로운 매체인 아크 릴에도 잘 맞는다. 전통 수채화 기법인 선묘와 담채가 그 한 예이다.

담채에 사용하는 물감은 농도를 연하게 유지해야 한다. 그렇지 않을 경우 담채 드로잉의 효과를 반감시킬 수 있으므로 보다 투명한 안료를 선택하는 것이 가 장 좋다. 물감은 물만 사용하여 묽게 하 거나, 물과 미디엄을 혼합하여 농도를 엷게 할 수 있다.

어떤 효과를 원하느냐에 따라 사용할 펜의 종류가 달라진다. 꽃 도해 연구에 자주 사용되는 기법처럼 어떤 선묘와 담채는 가늘고 섬세한 반면, 어떤 선묘 담채는 굵고 대담하다. 가는 촉에서부 터 섬유로 된 촉, 펠트 촉, 심지어 드로 잉 도구로는 무시하는 볼펜에 이르기까 지 다양한 종류의 펜을 실험해보는 것 이 바람직하다. 또한 수성잉크를 써보 는 것도 권할 만한 일이다. 수성잉크로 선 드로잉을 한 다음 그 위에 물감을 칠하면, 잉크가 부드럽게 번지는 효과 를 만들 수 있다.

1 매끈한 카트리지 페이퍼(역자주-일반적인 용도로 널리 쓰이는 드로 페이퍼이다. 무거운 종이는 중성지보다 용도가 다양하다) 위에 촉이 가는 년필에 수성잉크를 넣어서, 꽃의 형태를 그리고 있다.

2 수채화처럼 물감을 엷게 하여 동양화 붓으로 채색하고 있다. 물에 녹는 수성잉 크를 사용하였기 때문에, 채색하는 과정 에서 밑 그림선이 젖은 물감에 조금씩 번 져서 부드러운 느낌을 준다.

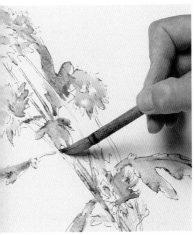

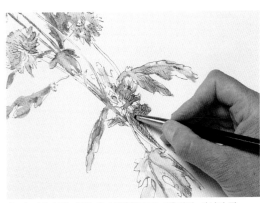

4 이 단계에서는 펜을 좀더 적극적으로 사용하여, 사선의 짧게 교차되는 평행선 획으로 잎사귀에 세밀하게 그림자를 그려준다.

3 펜으로 디테일한 부분들을 더 그려 넣고, 잎사귀에 녹색을 엷게 칠한다. 푸른색 잉크와 녹색 물감이 섞이면서 잎사귀 위에 명암 효과가 생겼다.

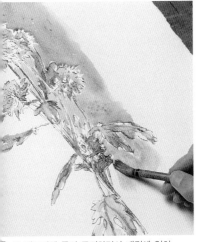

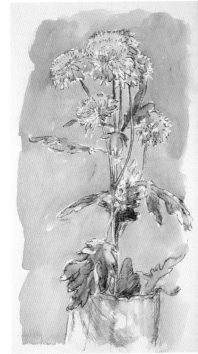

6 꽃그림에 배경을 마련해줌과 동시에 약간의 색깔 대비를 이끌어내기 위해, 그림 바탕에 더 넓게 담채를 한다. 그리고 꽃병의 윗부분을 펜으로 가볍게 스케치 해준다.

5 꽃 테두리에 특히 주의하면서 배경에 연하게 담채를 한다.

파스텔과 아크릴

아크릴은 어떤 회화 매체와도 대부분 조합이 가능하다. 그리고 이런 혼합은 서로 다른 매체 사이의 차이를 강조할 수도 있고, 하나의 통합된 효과로 결합시킬 수도 있다. 후자의 예가 아크릴로 밑그림 작업을 하는 파스텔 화가들이 개발한 것이다.

경우에 따라 그림 전체를 파스텔로 다시 채색을 하기도 하고, 혹은 밑그림의 일부분을 그대로 남겨두기도 한다.

수채화 농도로 묽게 희석한 아크릴 물감으로 그림을 시작하여, 파스텔이나 오일 파스텔로 그 위에 드로잉을 해주면, 매체간의 대비가 한층 강하게 부각된다. 또한 두 재료를 복합적으로 사용하는 방법도 있다. 아크릴 물감과 아크릴 미디엄 모두 파스텔을 정착시키는 데 탁월한 효과가 있다. 이런 장점을 이용하여 겹겹이 칠하는 레이어링 기법(layering method)을 쓸 수 있다. 아크릴 물감과 파스텔로 그린 다음, 파스텔 위에 물감이나 미디엄을 덧입히고, 그 위에 다시 반복적으로 겹칠을 해나가는 것이다. 젖은 물감이나 미디엄 때문에 파스텔의 색깔이 약간 번지게 되는데, 붓 획 언저리마다 수채화 같은 느낌이 생겨서 매력적인 효과를 볼 수 있다.

1 부드러운 파스텔로 그린 선과, 역시 파스텔의 짧은 옆면을 이용하여 칠한 사선 모양의 획을 섞어가며 화면의 구도를 대충 잡았다.

2 물에 아주 연하게 희석한 아크릴 물감을 파스텔 위에 가벼운 붓질로 투명하게 담채 한다. 아크릴 물감은 마를 때 얇은 플라스틱 막을 형성하기 때문에, 파스텔 입자를 정착시켜준다. 그러므로 파스텔이 얼룩질 것에 대한 염려 없이 다시 그 위에 작업을 할 수 있다.

3 이제 배경 공간에 담채를 더해주고 있다. 화가가 두 재료를 함께 사용하기 때문에, 이 그림은 처음부터 기법이 통일되어 있다.

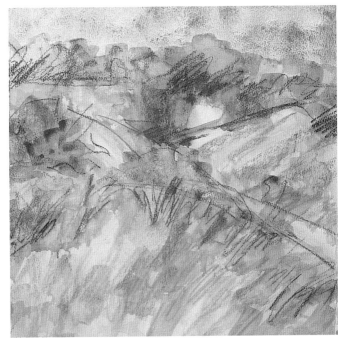

4 이 단계에서 파스텔로 그린 터치 위로 수채화 농도의 물감으로 채색한 느낌이 '선묘와 담채'(134쪽 참조) 기법과 유사한 느낌을 준다.

다음 페이지에서 계속

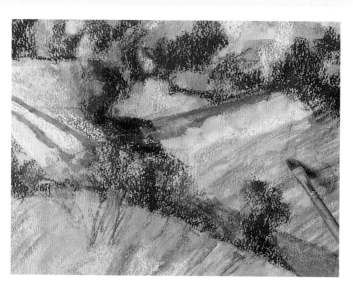

5 계속해서 물감과 파스
텔, 둘 모두를 가지고 그
려나가고 있다. 수채화 용
지의 약간 거친 표면으로
인하여, 파스텔의 입자가
분산되면서 색이 끊어지
는 현상이 생긴다.

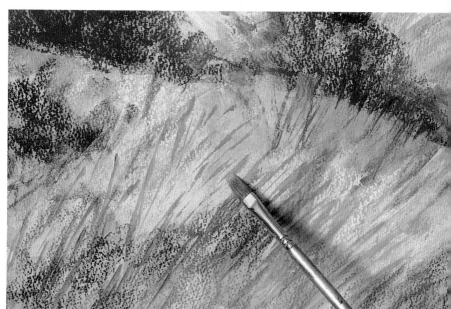

6 전경에는 나일론 붓의 모서리로 선 모양의 획을 그어준다. 이것이 먼저 처리한 파스텔 의 터치를
보충해준다.

7 이제 다 마른 아크릴 색면 위로 막대 모양의 파스텔 옆면을 이용해 얇은 막을 씌우듯 가볍게 색을 덧입힌다. 그림의 중경에 해당하는 이 부분에 전경보다 더 부드러운 느낌을 주어야 거리감이 생긴다.

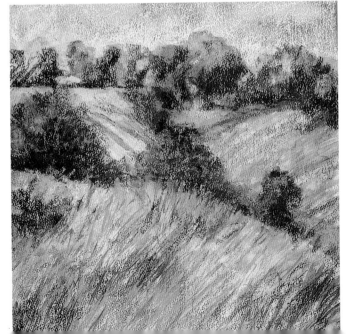

8 완성된 작품은 서로 다른 매체가 성공적으로 '결합'한 훌륭한 예이다. 비록 질감의 대비는 있지만, 아크릴 또는 파스텔이라고 따로 구별할 수 있을 만큼 두드러지게 보이는 부분이 없다.

목탄과 아크릴

아크릴 물감은 수채물감이나 과슈 물감과 똑같이 종이 위에 얇게 채색할 수 있으므로, 종이 위에 사용하려는 어떤 회화 재료와도 함께 결합할 수 있다.

목탄은 섬세한 선부터 풍부한 범위의 톤까지 그 표현 영역이 넓어, 그 자체만으로 다재다능한 매체이다. 이런 목탄과 아크릴을 혼합해서 사용하면 여러 가지 흥미 있는 효과를 폭넓게 얻을 수 있다.

아크릴과 목탄을 혼합 사용하는 데는 매우 다양한 방법이 있다. 인물화를 그릴 경우에는 목탄으로 얼굴의 기본적인 윤곽을 잡아주고, 배경을 대략 구성할

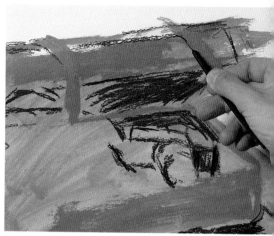

1 색을 엷게 유지하면서 대범하게 담채를 하면서 작품을 시작한다. 이제 굵은 목탄을 가지고 채색한 면에 드로잉을 해나간다.

수 있다. 그런 다음 얼굴과 머리 부분을 채색하고 나서, 다시 목탄으로 형태를 다듬어주는 식으로 작업한다. 풍경화를 그릴 때는 아크릴 물감으로 화면 전체에 느슨하게 엷은 채색을 해준 다음, 목탄으로 세부 묘사를 하고 어두운 톤이 들어갈 부분도 역시 목탄으로 처리해주면 된다.

2 목탄으로 그린 천의 무늬선 주변과 그 사이로 좀더 두껍게 채색을 한다. 물감이 완전히 마르기 전에 스프레이를 사용하여 그림의 왼쪽 면 전체에 물을 뿌려준다.

3 자세히 보면, 물을 뿌려준 결과 낟알모양의 미세한 입자가 드러나면서 부드러운 질감이 만들어진 것을 알 수 있다. 다시 목탄으로 작업을 진행하기 전에 종이가 완전히 마르도록 놓아둔다.

4 천 부분에 목탄으로 처리한 드로잉이 이제 완성되었다. 작고 가는 브리슬 붓으로 마젠타를 살살 덧칠해준다. 이렇게 칠한 밝고 선명한 마젠타가, 자칫 튀어 보일 수도 있는 여행가방의 강렬한 색깔과 어울려 화면에 균형을 이룬다.

5 여행가방에 붙은 금속부품에 하이라이트를 만들어 주고, 목탄으로 테이블의 형태를 좀 더 확실하게 그려 넣어서 그림을 완성하였다.

유화물감과 아크릴

유화물감과 아크릴을 혼합하려면 주의를 기울여서 신중하게 다루어야 한다. 그것은 물과 기름이 서로 배타적인 성질을 가지고 있기 때문에 섞일 수 없는 것과 마찬가지 이유다. 수성 아크릴로 채색한 면 위에 유화물감을 칠한다면 문제가 없지만, 만일 유화물감 위에 수성물감을 덧칠하면 채색면에 금이 가게 된다. 아크릴 물감을 두껍게 칠하면 이런 현상이 바로 드러나지는 않는다. 하지만 처음에는 별 이상이 없어 보이더라도 시간이 지나면 물감의 결속력이 더는 버티지 못하고 갈라지게 된다.

그러나 유화로 완성하는 작업이라도 그림의 첫 단계에서는 꽤 안전하게 아크릴을 사용할 수 있다. 먼저 드로잉과 채색을 한 화면 위로 계속 채색을 하여 완성하는 작품이라면, 유화 물감보다 훨씬 빨리 건조되는 아크릴로 그리기 시작하는 이런 방법이 시간을 아끼는 데 많은 도움이 된다.

또한 어떤 종류의 아크릴 텍스쳐 미디엄에라도 유화물감으로 덧칠할 수 있으며, 아크릴로 채색한 면과 유화로 채색한 면의 효과를 대비시킬 수도 있다. 이런 기법은 서로 다른 질감의 대비로 화면에 생동감을 주는 꼴라주같은 작업에 주로 사용된다.

1 아크릴 물감으로 넓은 부분의 톤과 색깔을 아주 빠르게 칠하여 초벌페인팅이 완성되었다. 나중에 유화물감으로 작업을 진행할 배경은 유화 특유의 두터운 붓결이 더해질 것을 감안하여 평평하고 단조롭게 처리한다.

...이제 아크릴 위에 유화로 작업을 하기 시작했다. 해바라기
...밝은 노란색을 효과적으로 살리기 위해 아크릴로 초벌페
...팅을 하지 않고 하얀 캔버스 그대로 남겨두었던 부분이다.

전문가의 조언

여러분이 작품에서 굳이 질감을 특징적으로 표현
하려 하지 않는 이상, 아크릴을 사용한 초벌페인
팅은 적당히 얇게 처리하는 것이 가장 좋다. 그렇
지 않을 경우 유화물감으로 먼저 채색한 아크릴
을 덮어 작업을 완성시키는 것이 까다로워질 수
도 있다. 일반적으로 그림의 색상과 톤을 잡아주
기 위해 아크릴로 초벌페인팅을 하는 경우가 가
장 많다. 그렇지만 유화물감으로 얇게 글레이징을
할 때에는 아크릴로 질감을 만들면서 밑 작업을
해도 무방하다.

연필과 아크릴

연필은 아크릴물감으로 채색하기 전에 사용할 수 있고, 투명하거나 불투명하게 채색한 다음 그 색면 위에서도 사용할 수 있다.

만약 투명기법을 쓴다면 아크릴의 고유한 성질이 장점으로 작용한다. 사실 수채화를 그릴 때 담채를 하기 시작하면 밑그림의 연필선이 지워질 수 있지만, 아크릴은 그 특성상 밑그림을 정착시키는 역할을 하기 때문에 연필선이 지워질 염려가 없다. 따라서 아크릴의 경우 처음부터 밑그림을 작품의 한 부분으로 여기고, 연필선 위나 주변에 색을 칠할 수 있다. 또한 그림을 완성해나가는 동안 연필로 화면의 형태를 잡아줄 수 있다.

물론 불투명 물감은 밑그림을 가리지만, 그래도 여전히 채색한 화면 위에 연필로 작업할 수 있다. 연필을 어느 정도로, 어떻게 사용하느냐는 어떤 효과를 원하는지에 따라 달라진다. 예를 들면 디테일이나 패턴의 섬세한 부분을 묘사할 때는 연필로 드로잉 하고 그대로 살려두는 것이 낫다. 또한 꽃이나 줄기, 잎사귀의 가장자리 표현이나 얼굴의 묘사 등, 채색하는 것보다는 드로잉으로 처리하는 것이 더 쉽고 효과적일 때에도 연필을 사용하는 것이 좋다.

1 건물의 형태를 구획지어 얇게 채색하고, 물감이 마르면 곧바로 흑연 (드로잉 도구로 제작된 나무테두리가 없는 굵은 연필심)으로 드로잉 한다

2 연한 파란색으로 하늘을 담채한 다음, 이제 흑연으로 탑의 윗부분에 세부 묘사를 더해주고 있다. 연필이나 흑연은 이런 작업에 아주 적합하며, 가는 붓으로 그리는 것보다 훨씬 빨리 그릴 수 있다.

3 야자수 잎의 모양을 붓질과 흑연을 병행하여 그려준다. 지금은 가는 붓으로 연한 블루-그레이를 칠해 약간의 하이라이트를 만들어주고 있다.

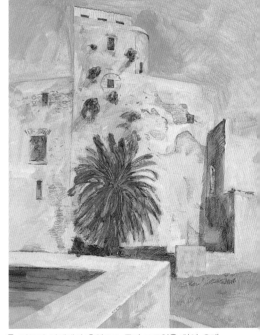

사진에서 왼쪽에 있는 거친 돌의 느낌을 표현하고, 건물 벽에 약간 웃자란 관목 아래 드리워진 그림자를 표현하기 위해 다시 흑연으로 터치를 준다.

5 마무리 단계에서 흑연으로 좀더 드로잉을 하여 오래된 건물의 석회벽과 노출된 돌의 질감을 정확하게 표현했다. 연필 드로잉과 밝은 색감, 하늘의 자유로운 붓질의 흔적이 모두 작품의 분위기를 만드는 데 기여하고 있다.

수채물감과 아크릴

수채화가들은 '보디 컬러(body color)'라는 불투명 채색기법을 자주 사용한다. 화면 전경을 선명하게 부각시키고 싶을 때, 혹은 흰색의 하이라이트를 더하거나, 단지 그림을 수정하려고 그림 여기저기에 사용하는 것 같다. 이런 경우 주로 과슈 물감을 이용하지만, 단조롭고 생기 없이 탁한 느낌을 주는 이것보다는 아크릴을 쓰는 것이 훨씬 나은 선택이다.

전시회 카탈로그에서 공식적으로 '수채화'라고 구분된 그림의 재료가 아크릴인 경우를 자주 볼 수 있다. 또한 아크릴을 능숙하게 다룬 작품을 보면 아크릴로 채색한 부분과 수채물감으로 채색한 부분을 구분하기가 불가능할 정도이다. 그 비결은 투명함이 필요한 부분은 순수 수채물감이 가진 특유의 투명하고 맑은 느낌으로 처리하고, 다른 부분은 아크릴 물감을 아주 엷게 사용한다는 것이다. 이때 아크릴 물감의 농도는 때에 따라 밑의 색면을 가릴 수도 있겠지만, 전체 화면에서 이질감이 느껴질 정도여서는 곤란하다. 예를 들어 전경에 풀과 나무가 있는 풍경화에서 하늘과 원경에 해당하는 공간은 순수하게 수채물감만 가지고 작업한다. 그리고 전경과 집들이 줄지어있고, 질감처리가 필요한 벽과 같은 요소가 있는 중경은 아크릴 물감만으로 그리거나, 수채 물감으로 채색한 위에 다시 아크릴로 완성하는 방법을 택할 수 있다.

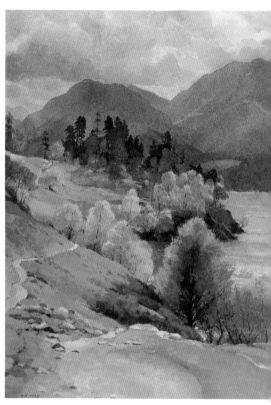

재료의 혼합

하젤 해리슨(Hazel Harrison)은 '울스워터에서 바라본 풍경'(View Over Ullswater)을 처음에는 수채화로 그려 나가다가 작업이 꽤 진행된 다음에야 뭔가 잘못되어 가고 있다는 것을 알아차렸다. 전경과 오른편의 나무가 특히 문제였다. 작가는 도중에 포기하기보다는 아크릴을 써서 작품을 다시 살려내기로 결정했다. 이때 아크릴 물감은 물과 매트 미디엄을 혼합해 엷게 조절하고 투명성을 높여서 사용하였다.

불분명하고 선명함이 떨어졌던 전경과 나무, 두 부분에만 아크릴을 사용하였다. 그 효과는 흰색 과슈와 혼합하여 두껍게 만든 수채물감을 사용한 경우와 매우 비슷하지만, 아크릴 작업에 능숙한 이 작가는 더 손쉬운 방법으로 좋은 결과를 얻었다.

꼴라주(Collage)

꼴라주라는 용어는 프랑스어의 '꼴레르 coller', 즉 '붙이다' 라는 동사에서 나온 말인데, 이것은 색종이나 천, 사진, 신문 오린 것 등, 원하는 것은 무엇이든 작업하는 화면에 붙이는 것을 뜻한다. 꼴라주는 물감과 조합하여 작업할 수도 있고, 조각조각 붙여서 작품 전체를 구성할 수도 있다.

아크릴은 꼴라주 작업에 완벽한 매체이다. 아크릴 물감과 미디엄 모두 접착력이 강하고, 작품 표면에 상당히 무거운 물체도 아주 단단하게 붙일 수 있다. 만약 텍스쳐 페이스트(20쪽, 118쪽 참조)로 조개껍질이나 나무껍질, 풀, 심지어 구슬, 장신구의 작은 조각 등을 붙인다면 부조(浮彫)와 같은 삼차원적인 효과도 연출할 수 있다. 그도 아니면 물감과 종이만을 사용하여 이차원적인 패턴과 색상의 병치를 특별히 강조하는 작품을 만들 수 있다. 어떤 작가들은 레이어링(layering) 기법을 사용해, 아크릴 미디엄으로 색종이 조각을 붙이고 그 위에 물감과 미디엄으로 덧칠하는 과정을 여러 번 반복하여 작품을 만든다. 또 물감으로 그리기 시작하여, 특정한 부분에만 꼴라주를 사용하는 작가도 있다.

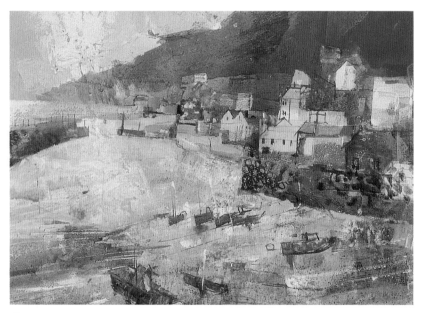

혼합재료를 사용한 접근법

마이크 버나드(Mike bernard)의 〈마우스홀의 풍경View of Mousehole〉은 비록 종이에 그렸지만 꼴라주 요소가 들어가 있어서, 작가는 혼합매체 회화(mixed-media painting)라고 설명하기를 더 원한다. 질감을 나타내기 위해 전적으로 꼴라주에만 의지하지 않고, 꼴라주 기법과 파스텔, 물감, 컬러잉크 등을 결합하여 칫솔이나 자, 스펀지, 팔레트 나이프 등 다양한 도구를 써서 만든 작품이기 때문이다.

화면 질감표현

잭키 터너(Jacquie Turner)는 작품 '숲속에서'(Chiswick House Grounds)'의 일부분에 꼴라주를 사용해 질감의 효과를 더해 주었다. 이 화가의 작품에서 질감은 언제나 중요한 요소이다. 화면에 화장지를 붙이고 아크릴과 컬러 잉크, 수채물감, 과슈와 파스텔 등 여러 재료를 혼합적으로 사용해 화면을 구성하였다.

종이휴지 꼴라주

질 콘파브뢰(Jill Confavreux)의 그림 〈겨울 호수 Winter Lake〉는 얼어붙은 호수를 주제로 제작한 시리즈 작품 중 하나이다. 화가는 중간 두께의 수채화용지 표면에 글로스 미디엄으로 중성(中性)화장지를 붙여서 작업하였다. 이렇게 만든 질감 효과가 작품의 '바탕' 질감이 되었다. 그 위를 아크릴로 얇게 덧칠 한 다음, 금색과 은색의 오일 파스텔로 밝고 부드럽게 덧칠을 해주었다. 이런 과정이 나중에 칠한 물감을 밀어내는 결과를 가져와(122쪽 참조), 화면에 매우 흥미롭고 보기 드문 효과를 연출했다.

4
주제

풍경 – 나무

나무는 풍경화에서 아주 흥미로운 요소 중 하나라고 할 수 있으며, 그 표현 방법도 매우 다양하다. 이를테면 풍경의 전경에 있는 키 큰 나무를 수직과 수평이 대조를 이루는 패턴적인 요소로 활용할 수 있다. 한편 중경에 무리지어 있는 나무들은 크고 굵직한 형태만을 표현하거나, 때로는 대조적인 색채의 배열만으로 처리할 수 있다.

또한 나무를 아주 가까이에서 관찰하여 변화무쌍한 질감으로 표현할 수도 있다. 예를 들어 나무껍질을 그린다면, 수많은 매혹적인 디테일뿐만 아니라, 풍부한 색채 변화를 경험해보는 좋은 기회가 된다.

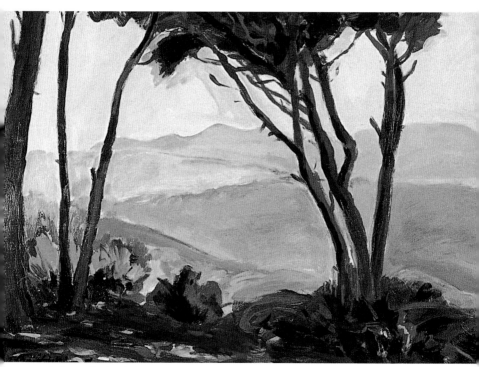

전망 프레임 잡기

게리 밥티스트(Gerry Baptist)의 〈이태리 나무 Italian Trees〉에서 초점은 멀리 보이는 언덕이다. 이를 강조하기 위해 고전적인 구성, 즉 전경에 어둡게 표현한 나무를 그림틀 속의 또 하나의 틀처럼 만들었다. 또한 나무의 윗부분을 잘라버림으로써, 나무를 그림의 앞쪽으로 당겨오고 언덕은 뒤로 밀어내어 공간감을 확장하였다.

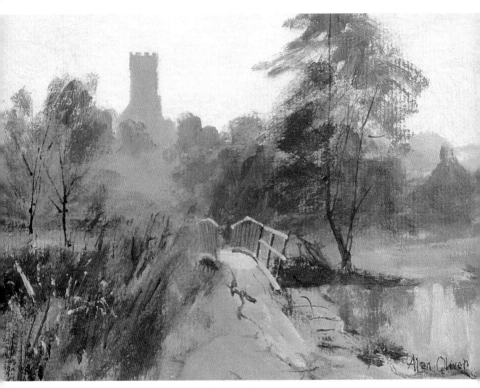

부드러운 효과

알란 올리버(Alan Oliver)는 〈글랜포드 교회 Glandsford Church〉를 그
릴 때, 질감이 있는 색채 마운트보드(mountboard, 역자주-일명 매트보드는
여러 종류의 색상과 두께로 다양하게 표면 처리되어 판매된다. 두께와 무게 등에
표시가 있으며, 표면 재질은 광택이 나는 것부터 고부조의 질감까지 다양하다)를
초벌칠 없이 사용했다. 이 화가는 마른 붓질 기법을 쓰기에 적당할 정
도로 약간의 흡수성이 있는 종이 표면을 선호한다. 나무의 부드러운 효
과를 연출하기 위해 물감을 약간 끌린 듯하게 칠한 것을 주목해 볼 필
요가 있다. 물감이 엷게 칠해진 하늘과 달리, 나무는 물이나 미디엄 섞
지 않고 튜브에서 짠 물감을 그대로 사용했다.

다음 페이지에서 계속

직접 관찰

폴 포위스(Paul Powis)는 여름철에도 내내 야외에서 작업하는데, 이 그림 〈서 멜 버른의 봄 West Malvern Spring〉에 묘사된 상록수 는 겨울에 직접 현장에서 보고 그린 것이다. 작품을 보면 강한 패턴적 요소가 들어있다. 이는 밝고 어두 운 색이 복잡하게 얽힌 공 간에서 파생된 대각선과 수직선의 흥미로운 상호작 용이 만들어낸 효과이다. 어둡고 진한 색으로 나무 숲을 먼저 그리고 난 다음, 그 주위에 밝은 색 물감을 칠해 하늘 공간을 표현하 면서 나무숲의 모양도 완 성하였다.

인상 만들기

나무를 세밀하게 그리지 않았는데도 지오프 핌로트 (Geoff Pimlott)의 〈산중턱의 들판 Hillside Fields〉에 그려진 나무는 매우 설득력 있다. 방향성 있는 붓질로 무성한 나뭇잎을 형상화하여 나무가 가진 인상을 완벽하게 재현했다. 초벌칠 한 캔버스에 그린 이 작품은 스케치북에 한 드로잉을 가지고 작업실에서 완성한 것이다.

설명적인 그림

버스에 그린 테드 굴드(Ted Gould)의 작 〈봄 Spring〉을 보면 드라마틱한 전경을 루는 나무줄기가 세심한 관찰을 통해 훌하게 묘사되었다는 것을 알 수 있다. 여에 나타난 다양한 컬러와 질감을 표현하위해 작고 가는 붓으로 처리한 정교한치가 볼만하다. 왼편에 있는 나무의 잎들비교적 엷게 채색한 다음, 그 위에 임파토 방식의 짧은 획으로 묘사한 것이다.

풍경 - 언덕과 산

평지를 그린 풍경화를 보면 종종 하늘이 화면 구도에서 지배적인 역할을 한다. 실제로 탁월하게 묘사된 하늘을 볼 수 있다는 점이 바로 이런 풍경화의 매력이다. 그러나 만일 산과 언덕이 있는 풍경화라면 언제나 산이나 언덕이 그림의 구도를 지배하고, 하늘은 부분적으로 묘사된다. 넓은 고지의 부드러운 커브로부터 절벽이나 높은 산맥의 울퉁불퉁한 형태까지, 산과 언덕이 가진 다양한 형상은 화가에게 주어진 선물이다. 빠르게 마르는 아크릴은 강하고 명확한 효과를 내기에 적합하다. 붓 또는 나이프로 얇거나 두터운 칠을 잇달아 겹쳐 칠해도 서로 섞이지 않기 때문에, 특색 있는 윤곽선을 풍부하게 표현해 볼 수 있다. 언덕의 보다 부드러운 효과를 위해서는, 언덕이 돌아가는 방향으로 붓을 움직여 형태를 만들고 운동감도 표현해 준다.

색채의 통일

종이에 그린 대형 작품인 쥬디 마틴 (Judy Martin)의 〈언덕 풍경 Downs View 1〉은 스케치를 가지고 스튜디오에서 작업한 것이다. 그〔래〕서 현장에서 작업할 때의 일반적인 색채 표현보다는 개성적이고 작〔가〕자의적으로 색을 해석했다. 실제로 푸르거나 잿빛인 하늘을 눈앞에 〔두〕면서, 노란색으로 칠하기는 쉽지 않다. 하지만 이 그림은 적절하게 색〔을〕 선택했다고 할 수 있다. 전경의 노란색을 하늘과 땅에 반복적으로 사〔용〕해서, 풍경에 대한 우리의 지각에 아무런 지장을 주지 않으면서도 화〔면〕 전체에 통일감이 생겼다.

초점의 강조

수채화 종이에 작업하면서 헬레나 그린 (Helena Greene)은 산 위에 비친 빛에 의해 드러난 모난 형태의 패턴에 주목했다. 드라마틱한 배경을 이루는 하늘의 진한 퍼플 블루가, 산길 가운데의 어두운 부분에 반영되어 〈카라코룸 하이웨이 Karakorum Highway〉의 초점으로 시선을 이끌어준다.

색채 탐구

질 콩파브뢰(Jill Confavreux)
의 〈히말라얀 포피스케이프
Himalyan Poppyscape)는
아크릴과 오일 파스텔의 꼴라
주 작품이다. 다양한 질감의 물
감과 종이로 파란색을 탐구해
보려하는 아이디어에서 비롯되
었다. 화가는 수채화용 보드에
아크릴 글레이즈로 시작하여,
색이 흐르면서 서로 섞이도록
하였다. 꼴라주를 하기 위해,
일본산 호카이(Hokai)지(紙)와
화장지를 차례로 칠하고 나서
글로스 미디엄을 발라 화면에
붙여준다. 이것이 마르고 난 다
음 오일 파스텔로 불규칙하게
문질러 덧칠을 한다. 이어서 아
크릴로 또 한번 얇고 투명하게
덧칠을 해주고, 화면의 모자란
부분에 물감이나 오일 파스텔
을 더 칠해서 다양한 표면을 창
조했다.

풍경 - 물

어쩌면 물은 투명하면서 거울의 역할도 하는 독특한 질감 때문에 항상 화가들을 매혹시키는 것 같다. 따라서 호수, 강, 바다는 모든 풍경화의 주제 가운데 가장 인기 있는 주제이기도 하다. 고요한 호수와, 비록 그것이 멀리 보이는 섬광일지라도 하늘에서 내리쬐는 빛의 반사 속에서 엷은 파랑, 또는 실버-화이트의 반짝임은 풍경화를 그리는 주요 관심사가 될 수 있다. 동시에 반사 그 자체나 물의 움직임이 만들어내는 패턴도 중요한 주제가 된다.

동적 효과의 창조

〈시그마 레이싱 Sigmas Racing〉을 보면 거친 물결과 보트의 움직임이, 다양한 붓질과 손가락으로 문지르고 긁는 기법을 통해 창의적으로 잘 표현되었다. 재키 터너(Jacquie Turner)는 물감을 자유자재로 칠할 수 있는 매끄러운 종이에 작업하기를 좋아한다. 일반적인 아크릴 물감만이 아니라 액체 아크릴 잉크, 수채 물감을 함께 사용하고, 약간의 콜라주를 가미하여 작품을 완성했다.

매체의 혼합

[제]미 마릴스는 이 〈수련:
[1]0월의 개구리 연못 Lily
[P]ads: Frog Pond in
[O]ctober〉을 두꺼운 일러
[스트] 보드에 아크릴과 파
[스]텔을 혼합하여 그렸다.
[물]을 표현하기 위해 매우
[다]양한 컬러를 사용했고,
[숲]림의 전경을 빛나는 진
[한] 파란색으로 처리하여
[그] 부분이 화면에서 앞으
[로] 튀어나오는 듯한 느낌
[이] 나도록 했다.

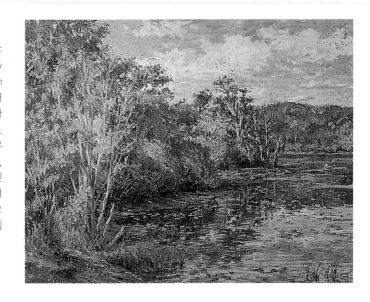

단순화

여기 보이는 테드 굴드(Ted
Gould)의 〈가을 경치 Autumn
Scene〉는 캔버스 보드에 그
린 것이다. 물의 밝은 파란색
과, 반사된 적갈색의 대조적인
결합이 이 매력적인 작품에
흥미를 불러일으키는 핵심이
라고 하겠다. 두터운 물감을
지연제와 섞어서 썼고, 효과를
극대화시키기 위해 묘사 대상
을 과감하게 덩어리로 표현하
면서 가능한 그 색깔을 단순
하게 칠했다.

다음 페이지에서 계속

전경

이 그림은 게리 밥티스트 (Gerry Baptist)가 스케치북을 가지고 현장에서 연구를 해서 만든 것이다. 화가는 하늘에서 반사된 희미한 노란색과, 왼쪽 구석에 있는 보다 더 짙은 잔 물결의 작은 조각-그래서 이 부분이 주의를 끈다-을 제외하고는 전경을 비워놓겠다는 대담한 결심을 하였다. 나무가 희미하게 반사될 정도로 물 표면에 움직임이 있고, 이러한 물의 일렁임은 수평적인 붓 터치로 처리했다. 대조적으로 나무 자체는 더 힘찬 붓질로 그려냈다.

표현적인 터치

키 터너 (Jacquie Turner)의 〈리치몬드 다리 아래에서 바본 템즈 강 1, Along the Thames from Under Richmond idge1)은 전체적으로 생동감 있고 활발한 붓 터치를 써서, 트와 나무들이 반사된 강물의 인상을 완성하였다. 화가는 끄러운 표면의 수채화 용지에 작업을 하면서, 통에 든 아크 과 튜브에 든 아크릴뿐만 아니라, 수채물감, 분필, 왁스 크 용, 섬유 물감 등의 여러 가지 다른 재료를 함께 혼합해서 용했다.

전문지도- 아크릴과 오일 파스텔

데브라 매니폴드(Debra Manifold)는
숲 속 풍경을 사랑스럽게 재현하면서,
아크릴과 부드러운 오일 파스텔을 함께
사용했다. 사진을 참조하여 그렸지만
상당 부분은 기억과 경험을 토대로 한
것이다.

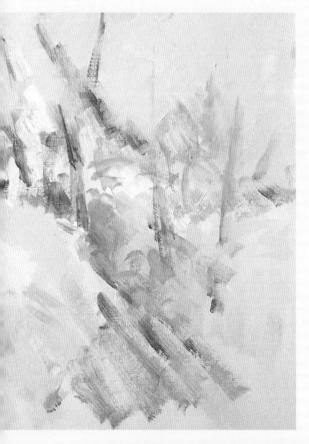

1 하얀 캔버스 보드 위에 색을 섞은 아크
제소로 바탕칠을 하여, 하얀 면을 없애면서
볍게 질감을 주었다. 이것은 파스텔을 사용
려면 언제나 필수적으로 거쳐야 하는 중요
작업이다.

2 처음에는 두 가지 색깔만으로 구
도의 "전체적인 뼈대"를 세우고, 기
본적인 색조를 설정한다. 나중에 다
소 수정이 되겠지만, 그래도 이 노
란색과 보라색은 완성된 작품에서
중요한 몫을 차지하게 된다.

3 밑칠한 색 위에 가볍게 문질러주면서 하얀색의 불규칙한 수평 띠 모양의 터치를 주었다. 이제 그 위에 방향성을 가진 대담한 붓획으로 투명한 파란색과 녹색을 칠한다.

4 마른 붓질로 캔버스 위에서 아래로 경쾌하게 붓을 끌어 섬세하고 짧게 색이 끊어지는 분색 효과를 준다. 이렇게 얇게 물감을 바르면, 이후에 파스텔로 작업하기가 훨씬 수월하다.

다음 페이지에서 계속

5 이제 흰색 파스텔로 짧은 획을 그려 넣는데, 파스텔 특유의 터치가 먼저 칠한 붓 자국을 보완해주도록 한다. 아주 부드러운 오일 파스텔은 선적인 효과보다는 회화적인 느낌을 준다.

6 파스텔 위에 부분적으로 투명한 물감을 덧칠하고, 다시 파스텔을 겹쳐 칠하는 레이어링 기법으로 울긋불긋하게 얼룩진 빛의 효과를 연출해 간다.

7 자세히 보면 겹쳐 칠한 레이어링 기법의 효과를 느낄 수 있다. 오일 파스텔이 그 위에 얇게 칠한 물감에 반발하는 현상은, 그림 왼쪽에 칠한 인디고를 통해 비치는 녹색 파스텔에서 확인할 수 있다.

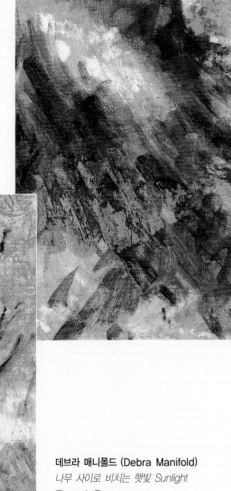

데브라 매니폴드 (Debra Manifold)
나무 사이로 비치는 햇빛 Sunlight Through Trees
투명한 아크릴 글레이즈와 오일 파스텔의 결합을 통하여 색조의 깊이가 훌륭하게 표현되었다. 또한 생동감 있는 붓 터치와 파스텔 작업이 화면에 운동감을 주고, 수시로 변하는 빛과 그림자의 덧없음을 환기시켜 준다.

건물 – 도시 풍경

모든 도시와 마을에는 각기 고유한 느낌이 있다. 그러므로 만일 개별적인 건물의 "초상화"가 아니라 도시 풍경을 그린다면, 그 느낌이 무엇인지 분석해보고 그러한 느낌을 시각적으로 표현할 수 있는 공간감을 드러낼 방법을 찾아야만 한다. 예를 들어 이국적인 장소에 가면 사람들이 입고 있는 옷과 특징적인 태도가 설득력 있는 지표가 될 수 있다. 반면에 바쁜 현대 도시에서는 자동차나 거리를 구성하는 전형적인 구조물과 표식으로 그림을 구성할 수도 있다.

대개 색깔이나 질감만으로도 한 장소의 독특한 느낌을 전달할 수 있으며, 빛의 연출로도 가능하다. 햇빛이 화창한 지중해 연안 도시는 밝고 눈부신 색채와 색조의 강렬한 대비를 표현하면 된다. 그리고 북쪽의 공업 도시는 회색이나 갈색처럼 어둡고 명암 대비가 낮은 색깔을 사용하여 도시 느낌을 나타낼 수 있다. 아니면 오래된 건물의 거친 돌이나 낡아서 벗겨진 석회벽의 특징만을 표현하거나, 새 건물의 매끄럽거나 반사하는 표면 느낌을 특색 있게 전달할 수도 있다.

역자주–뮤지엄 보드 : 앞에서 설명한 마운트 보드와 같은 종류의 보드. cotten 100%로 되어 있으며 ph농도가 8.5+.5 무산성 보드이다. 이렇게 중성 처리된 뮤지엄 보드는 여러 가지 색상과 두께가 있고, 또한 습기와 온도의 영향에 적절한 반응을 함으로써 오랫동안 보존할 수 있다. 주로 사진, 모형제작, 포트폴리오 제작 등의 재료로 쓰인다.

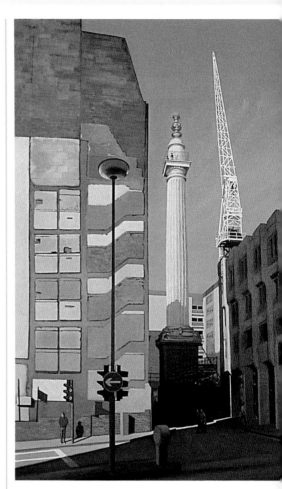

사진적 사실주의

브라이언 예일(Brian Yale)이 런던 기념탑과 주변의 빌딩을 그린 이 작품은 모든 디테일과 질감 표현에 세심한 주의를 기울여 거의 사진처럼 보인다. 화면의 구도가 탁월하게 짜여져 있어서, 어두운 그림자의 윤곽선에 의해 생긴 대각선이 시선을 오른쪽 빌딩으로, 다시 가운데 기념탑과 균형을 이루고 있는 크레인으로 이끈다.

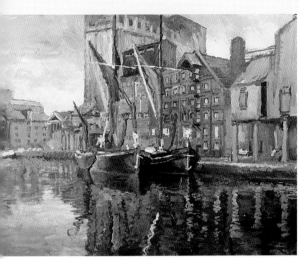

특색 있는 풍경

게리 제프리(Gary Jeffrey)의 아름다운 그림, 〈입스위치 부두 Ipswich Docks〉는 인공적인 면과 자연적인 특징이 진정한 조화를 이룬 가장 매력적인 도시 풍경을 보여준다. 이 화가는 캔버스에 작업하였고, 회화 기법은 유화 작가와 비슷한 방식이다. 즉, 엷게 채색하기 시작하여 점차 물감을 두텁게 칠해나갔고, 특히 물에 반사되는 부분에는 웨트-인-웨트 기법을 사용했다.

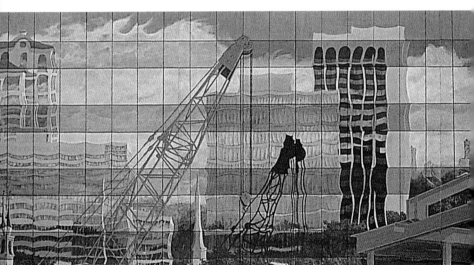

현대식 건물

현대 도시에서 가장 흥미로운 시각 현상 중 하나는 수많은 유리창의 넓은 면에 반사되는 이미지인데, 대개 그 이미지는 호기심을 자극하면서 굴절되어 보인다. 리처드 프렌치(Richard French)는 이 작품 〈신도시 The New City〉를 뮤지엄 보드(museum board)라고 알려진 중성의 매끄러운 마운트보드 위에 그렸다. 건물 유리창의 반사 효과는 아크릴 글레이즈를 여러 겹 덧칠하여 표현했다. 작품이 워낙 대작이어서 다루기 편하도록 세 부분으로 나누어 그렸다.

다음 페이지에서 계속

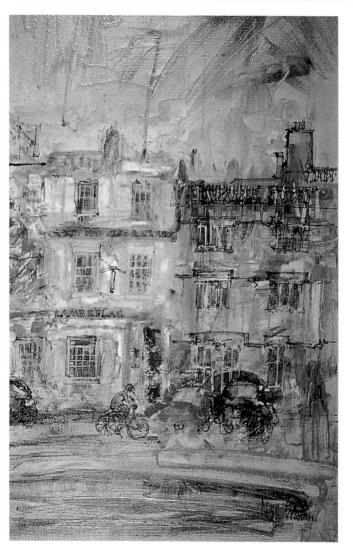

분위기

닐 왓슨(Neil Watson)의 〈옥스포드의 브로드 스트리트 Broad Street, Oxford〉는 거리 특유의 분위기와 움직임이 풍부하게 표현된 작품이다. 움직임은 힘찬 붓질로 강조했다. 물감은 묽은 농도로 엷게 칠하여, 하늘 부분의 물감이 캔버스 보드 아래로 흘러내린 것을 볼 수 있다. 그리고 잉크로 선적인 디테일을 약간 더해주었다.

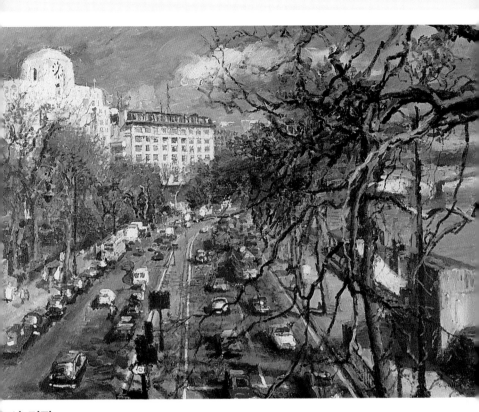

도시 경관

아마추어 화가들은 대개 도시 풍경을 그리지 않으려고 한다. 그렇지만 도시 경관은 게리 제프리(Gary Jeffrey)의 〈제방의 봄 Spring on the Embankment〉에서 처럼 시도해볼 만한 아주 가치 있는 주제가 될 수 있다. 작가는 아마도 창에서 바라본 듯한 높은 시점을 선택했다. 자동차들이 생기 있는 색 조각으로 표현되어 건물의 하얀 벽면과 좋은 대조를 이룬다.

건물 – 개별 건물

때로는 도시 풍경의 활기 넘치는 혼잡함 자체가 그림에 흥분제가 되기도 하지만, 어떤 건물은 마치 초상화를 그릴 때처럼 가까이 접근해서 그려보고 싶은 충동이 생기게 한다. 건물 자체가 아름다워서 그럴 수도 있고, 그 건물이 형태나 질감에서 어떤 두드러진 특징을 가지고 있기 때문이기도 하다.

만약 형태가 중요한 요소라면 건물 전체를 보여주려고 할 것이 분명하다. 그러나 건축적 주제에서 가장 매력적이고 회화적인 요소 중 하나가 될 수 있는 질감은, 대체로 아주 가까운 시점을 택해서 표현한다. 그래서 불필요한 부분은 과감히 잘라내고, 건물 표면의 특성을 바로 그림의 실질적인 주제로 삼는 것이다.

꼴라주

꼴라주는 건축적 주제를 다루기에 특히 적합한 기법이다. 마이크 버나드(Mike Bernard)의 〈사우스햄프턴의 세인트 메리가(街)에 있는 건물 뒤편 Backs of Buildings, St Mary's Road, Southampton〉는 아크릴, 잉크, 파스텔을 함께 사용했으며, 종이를 오려붙여서 꼴라주한 작품이다. 꼴라주에 사용한 다양한 종이는, 현실을 모방하기보다는 작품 특유의 인상적인 질감을 선사했다. 전경의 오른편에 있는 종이는 인쇄된 활자가 너무 눈에 튀는 것을 방지하려고 뒤집어서 붙었다.

점 맞추기

자와 어두운 문간 Woman and
ark Doorway〉에서 질 미르자(Jill
irza)는 가까운 시점에서 자세히 관
하여, 벗겨진 벽의 질감을 잘 표현
다. 이와 더불어 어두움과 밝음의
화로운 상호작용을 그림의 공동 주
로 삼았다. 캔버스에 그린 이 작품
묽은 물감과 두터운 물감을 모두
는데, 부분적으로 매우 두텁게 칠한
면 위에 아주 엷은 물감을 스컴블
하기도 했다.

질감 표현

닉 해리스(Nick Harris)는 〈오프닝 46 나무
집 Opening 46 Wooden House〉에서 가
장 중요한 주제인 질감에 집중하여 탁월한
솜씨로 묘사하였다. 수채화 종이에 연달아
얇은 담채를 겹쳐 칠하는 레이어링 기법으
로 화면을 완성하였다.

건물 – 실내풍경

대개 실내풍경이 가진 가능성을 쉽게 간과한다. 하지만 방 안의 풍경과 가구 배치 등은 그림에 풍부한 구성?
가능성을 열어준다. 즉 문이나 창문과 같은 건축의 선적인 특성과, 대조되는 가구와 물건의 형태 등이 어우?
진 방 안의 세팅은 흥미롭고 다양하게 표현할 수 있나.
실내풍경을 다루는 또 다른 방법은, 벽난로 또는 창문 등 실내의 한 부분에만 집중하여 정물화 같은 느낌을 ?
는 것이다. 혹은 다니엘 스테드만(Daniel Stedman)의 그림처럼 방의 일부인 창문을 통해 실외의 넓은 시야?
화면에 "도입"하여 작품에 풍경화의 요소를 가미하는 것이다. 빛 역시 작품의 구성에서 아주 중요한 요소가 ?
다. 예를 들어 창문으로 들어오는 밝고 어두운 빛의 멋진 상호작용이 만들어내는 패턴적 요소를 작품에 집?
넣을 수 있다. 인공조명 또한 유용한 여러 장점이 있는데, 주위에 부드러운 빛을 던지는 램프도 실내 풍경?
다루는 그림에서 매우 이상적인 초점이 된다.

회화면의 통합

"실내–실외"를 주제로 작품을 만들려?
색조와 색상을 신중하게 조절해야 한다?
그림의 풍경 부분에 너무 강한 콘트라?
트를 주거나, 전경을 너무 약하게 처리하?
면 공간 감각을 깨뜨리게 된다. 또한 실?
내에 사용하는 색깔이 풍경 부분에 사?
하는 색깔과 너무 다르면, 한 그림에서 회?
면이 서로 연결되지 않아 구성에 실패?
수 있다.
다니엘 스테드만(Daniel Stedman)은 〈겨?
울 아침 Winter Morning〉에서 작품의 ?
제를 자신감 있게 다루었다 창 바깥에 ?
이는 집의 적갈색이 창틀의 위, 아래에 ?
시 반복되고, 화분과 창문 턱, 그리고 창?
문 윗부분에 칠한 어두운 색조에 의해 ?
부분이 앞으로 나와 보인다.

추상적 느낌

...이 스팍스(Roy Sparkes)의 〈공사 중인 사운드 스튜디...로 향한 복도 Corridor to Sound Studio Under ...onstruction〉는 기하학적 구성이 뚜렷이 돋보이는 작품...다. 리버풀의 개조한 선착장을 방문했을 때 영감을 받... 그린 시리즈 중 하나이다. 형태, 색상, 명암의 톤이 신...하게 배합되어 강한 추상성을 나타냈다. 다시 말해 형...와 색채의 배열만으로 이 그림을 "읽을" 수도 있고, 또...편으로는 실내를 재현한 일반적인 그림으로 이해할 수... 있다.

빛의 표현

빛이 주요 테마가 된 이 사랑스러운 그림은, 집안 풍경화의 거장이었던 피에르 보나르(Pierre Bonnard)의 작품을 연상시킨다. 이 작품은 존 로저(John Rosser)가 그린 〈차 마시는 광경 Teatime View〉이다. 여기서 창문을 통한 시야는 중요한 요소가 아니지만, 창살이 구성적 기능을 하고 있다. 즉, 흰 옷을 입은 두 인물이 만들어 내는 부드러운 곡선에 대해 기하학적인 추의 역할을 하여 화면에 안정감을 준다.

정물 – 형태와 질감

순수하게 배운다는 관점에서 볼 때 정물화는 장점이 많다. 원하는 것을 선택하여 재미있게 구성하고 배치힐 수 있으며, 색채와 형태의 조합을 마음대로 조정할 수 있다. 그러나 정물화는 단순히 그림 그리는 솜씨를 훈련하는 것 이상의 의미가 있다. 정물화 역시 높은 만족감을 주는 훌륭한 회화의 한 장르이다.

만일 정물화의 인기가 별로 없다면, 그것은 아마도 선택의 폭이 너무 넓어서 도대체 어디서부터 시작해야 할 지 막막하다는 간단한 이유 때문일 것이다. 꽃, 과일, 채소, 풍부한 질감과 반사적인 표면 등이 정물화의 주제로 자주 선택되고 그릴만한 가치가 있지만, 그 밖에 보다 평범한 여러 오브제들도 정물화의 기본이 될 수 있다. 예를 들어 테이블 위에 쌓아놓은 책, 방 한구석에 놓인 신발 한 켤레, 벽에 매달려 있는 주방 용품, 혹은 작업을 마친 다음 병에 꽂아 놓은 붓 등도 정물화의 좋은 소재가 될 수 있다.

표면 패턴

헬레나 그린 (Helena Green)의 〈줄로 엮은 마늘 String of Garlic〉을 면, 그림의 위에서부터 바닥까지 곡선을 이루는 통마늘이 어두운 색 위에 생동감 있는 밝은 패턴을 이루며, 오른쪽에 있는 꽃의 오렌지~드와 균형을 이룬다. 화가는 대상을 사실적으로 묘사하거나, 그 질감 모방하려고 하지 않았다. 마늘이라는 주제와는 상관없이 그림 그 지의 독자적인 패턴과 표면 질감을 가지고 있다.

과일의 질감

도린 바틀렛(Doreen Bartlett)의 단순하면서도 매혹적인 작품, 〈과일 정물 Fruit Still Life〉은 매우 신중하게 구성된 작품으로서, 질감이 중요한 역할을 한다. 사과의 매끄러운 표면은 블렌딩 기법, 겹쳐 채색하기, 그리고 투명 담채로 표현했다. 한편 식탁보와 오렌지의 표면을 묘사하는 데는 마른 붓질 기법을 이용했다.

형태의 탐구

사라 헤이워드(Sara Hayward)의 〈형태 11 Shape 11〉에서 화가의 관심은 제목이 말해주듯이 형태의 구성에 있으며, 그림의 소재인 장난감은 이런 주제에 아주 안성맞춤이다. 작품의 오브제가 활기찬 구도를 이루며 얼마나 잘 배치되었는지 주목해 볼만 하다. 화면 아래 부분의 삼각형이 테이블 위에 생긴 삼각형에 반복되고, 더 작은 삼각형과 장난감의 다른 모양들이 서로 균형을 이루고 있다.

정물 - 꽃

꽃그림은 아무리 간단하다고 하더라도 처음 꽃을 배열할 때는 주의를 기울여야 하며, 그림의 구도 역시 마
가지로 신경을 써야 한다. 일단 꽃을 준비한 다음, 도화지나 캔버스 위에 어떻게 꽃을 배치할 것인지 생각
다. 때로 꽃병 양쪽에 공간이 비어있어서, 또는 전경에 흥미를 불러일으키기 위해 약간의 요소를 삽입해야
필요를 느낄 수도 있다. 자주 사용되는 방법은 꽃병 옆 테이블에 꽃 한 송이를 놓아두거나, 아니면 꽃잎 몇
을 뿌려놓는 것이다.
만약 키가 큰 꽃이나 넓게 퍼진 꽃다발을 그릴 때는, 화면 "자르기(cropping)"를 통해 구도를 더 좋게 만들
도 있다. 꽃 한두 송이, 또는 줄기가 화면 위나 옆으로 빠져나가게 하는 것이다. 이런 방법은 꽃이 자신의
명을 가지고, 그림이라는 한정된 공간을 넘어 연장되는 느낌을 주게 된다. 반면 한 오브제의 전체를 보여주
되면, 공간의 어느 시점에 시선을 "고정"시키게 된다.

색의 하모니

발렌티나 램딘(Valentina Lamdin)이 캔
버스에 그린 아름다운 작품, 〈라일락의 계
절 Lilac Time〉은 전체적으로 대담하고
화려한 색채로 강렬한 효과를 이끌어냈
다. 그러면서도 각각의 꽃을 구별할 수 있
을만큼 디테일도 충분하게 묘사했다. 전
반적인 조화와 대비 효과를 줄 수 있도록
신중하게 색을 선택했고, 따뜻한 핑크와
보라색을 배경과 전경에 칠해 그림의 각
부분이 자연스럽게 연결되었다.

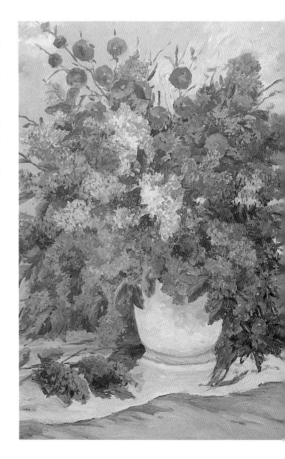

자유분방한 인상의 창조

재키 터너(Jacquie Turner)의 〈블루벨과 봄 꽃 Bluebells and other Spring Flowers〉은 앞에 나온 발렌티나 램딘의 그림의 소재와 배치 면에서 유사한 점이 있지만, 그 표현법은 아주 다르다. 여기서 화가는 훨씬 인상주의적인 방법으로 접근했고, 물감과 표면 질감을 독창적으로 처리하여 꽃의 눈부신 색채와 살아있는 느낌을 잘 표현했다. 매끄러운 수채화용지에 왁스 크레용과 분필과 같은 다양한 매체를, 플라스틱 통과 튜브에 든 아크릴 물감과 함께 사용했다. 또한 미리 채색한 화장지 조각을 아크릴 미디엄으로 붙여서 꼴라주 했다.

다음 페이지에서 계속

예외적 형식

가로로 길게 그린 〈양귀비꽃 Poppies〉은 마이크 버나드(Mike Bernard)가 꼴라주와 혼합 매체 기법을 사용한 작품이다. 화가는 꽃병은 그 형태를 암시하는 정도로만 처리하고, 대부분 꽃과 줄기가 두드러지게 표현했다. 정물화의 구성에서 배경은 항상 중요한 요소이다. 여기서는 배경이 그림 속에 완전히 융화되어, 꽃의 형태, 색채, 질감과 반향을 이룬다.

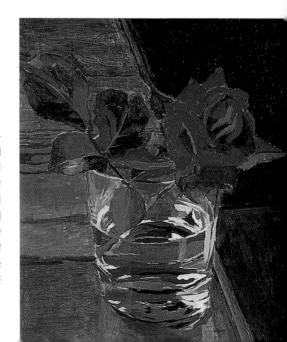

색조와 색상

아름답게 균형이 잡힌 제레미 갤튼(Jeremy Galton)의 〈빨간 장미 Red Rose〉는 작은 사이즈의 그림으로, 이런 구성에서는 색조의 대비가 아주 중요한 역할을 한다. 거의 검정에 가까운 배경이 새빨간 장미의 색깔을 돋보이게 하는 데 안성맞춤이고, 유리잔의 밝고 선명한 하이라이트가 어두운 잎과 테이블 위의 갈색과 대비되어 더욱 두드러진다. 이 작품은 매끄러운 마운트보드에 옐로우 브라운으로 초벌칠을 한 다음 그린 것이다.

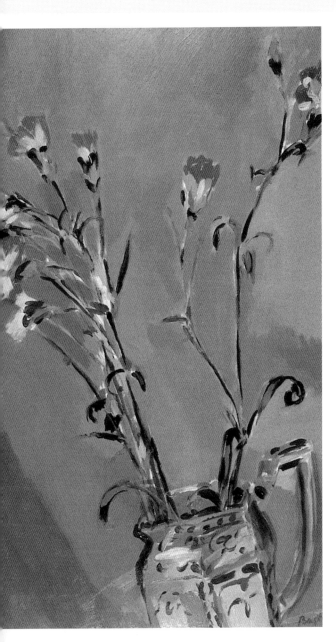

자르기
(cropping)

게리 밥티스트(Gerry Ba-ptist)는 〈어머니의 물병 My Mother's Jug〉을 적절한 자르기 방식을 사용하여 솜씨 좋게 제작했다. 물병을 의도적으로 기울이고, 배경을 꽃의 줄기 방향으로 넓게 붓질하여 운동감을 높였다.

전문지도 – 한정된 색깔 사용하기

금속 접시에 놓인 과일, 와인 잔, 라피아(raffia)로 만든 병에 담긴 말린꽃이 들어가 있는 이 정물화는 소재가 가진 다채로운 색상과 흥미, 도전해볼 만한 질감의 대비를 다루어 볼 수 있는 기회를 준다. 하지만 테드 굴드(Ted Gould)는 이 작품에 단지 여덟 가지 색깔만을 사용했다. 사용하는 색깔을 제한하면 혼합에 따른 변화의 가능성이 줄어들고, 자연히 색채의 통일을 이루기가 훨씬 쉽다고 판단했기 때문이다. 그래서 선택한 색깔은, 타늄 화이트, 마르스 블랙(Mars black), 딥 바이올렛, 코발트 블루, 나프탈 크림슨, 카드뮴 옐로우 라이트, 드뮴 옐로우, 그리고 산화 크롬 그린이다.

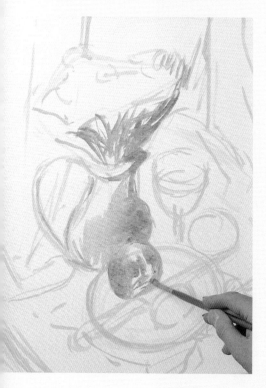

1 흰색으로 초벌칠을 한 캔버스에 우선 노랑색 물감으로 선 드로잉을 한다. 그 다음 크림슨과 두 가지 톤의 노랑을 섞어 엷게 초벌페인팅을 한다. 일회용 종이 팔레트 위에서 색을 혼합하고, 물감이 마르지 않도록 스프레이로 물을 약간 뿌려둔다.

역자주–라피아는 아프리카 마다가스카르 섬에서 재배되는 열대나무 껍질이다. 천연 왁스 성분을 함유하고 있어 자연스러운 윤기와 촉감을 지닌 것이 특징

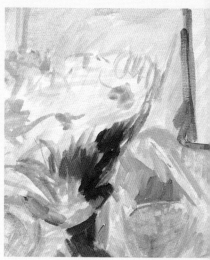

2 앞에서 사용하지 않았던 화이트를 물감에 섞으면 색은 더 불투명하고 약간 두터워진다. 이 단계에서 팔레트에 물감을 더 짜 놓는데, 역시 색깔의 종류는 신중하게 제한해야 한다.

그림의 뒤에서 앞으로, 화면 전체를 이어지
는 연속적인 면으로 보고 작업한다. 배경에 깔
린 천의 주름을 밝고 어두운 톤으로 적절하게
처리하면, 전경에 필요한 색의 농도와 톤의 변
화를 판단하기가 훨씬 더 쉬워진다.

작업을 진행하면서 항상 다른 색과 비교하며 칠
하는 색깔을 평가해본다. 꽃과 와인, 복숭아에 사용
한 빨간색은 의도적으로 모두 비슷하게 칠한다. 이
는 그림 전체에서 색의 통일성을 지키려는 까닭이
다.

다음 페이지에서 계속

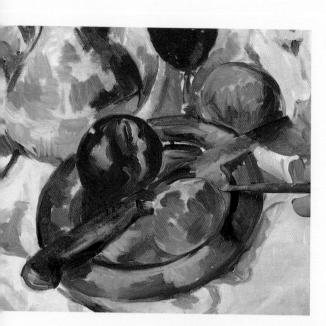

5 작은 붓으로 접시를 그리면서 접시의 금속면에 비쳐서 반사되는 색조와 색상 대비에 특히 주의를 기울인다. 이 부분에만 얼마나 많은 색이 사용되었는지 주목해보자.

6 가장 중요한 디테일은 유리잔의 테두리이다. 유리잔의 윗부분을 통해 배경의 천이 이어져 보일 수 있도록 먼저 칠하지 않고 남겨두었던 부분이다. 이제 가는 담비털붓으로 잔의 테두리를 아주 조심해서 그린다. 타원은 항상 그리기가 까다롭다.

마지막까지 디테일을 남겨두는 즐거움의 하나는 바로, 하이라이트를 줌으로써 그림 전체가 살아나는 것을 보는 데서 오는 기쁨을 누리기 위해서이다.

테드 굴드(Ted Gould)
과일 정물화(Still Life with Fruit)
그림이 기운차고 묘사적인 붓 터치와 색채로 빛난다. 배경의 녹색, 그리고 접시와 천의 진한 보랏빛이 도는 회색이, 지배적인 빨강과 오렌지색에 필요 적절한 대비 효과를 제공하였다.

인물 – 초상화

초상화의 일차적 임무는 모델을 닮게 재현하는 것이지만, 거기서 끝나는 것은 아니다. 초상화 또한 회화의 한 장르로서 예술적 가치를 갖추기 위해서는 구성, 균형 잡힌 색채, 3차원적 형태 표현에서 일반적인 기준에 닿 아야 한다.

또한 인물의 개성과 분위기를 전달해야 한다. 이를 위해 초상화 화가들이 일반적으로 사용하는 방법은 인물을 그릴 때 그 모델의 개인적인 물품도 함께 그리는 것이다. 이것은 대상에 따라 "소형 정물화" 형식을 취할 수 도 있다. 또 다른 접근법은 작가가 모델을 자신의 집으로 부르는 것이 아니라, 직접 모델이 사는 집에서 그림 을 그리는 것이다. 모델이 선택한 실내의 색채 구성이나 가구 등은 마치 그 사람이 입고 있는 옷처럼, 아주 풍 부하게 그림의 주인공을 표현해준다.

어린이 그리기

어린이의 초상화를 그리는 일은 쉽지 않 다. 그러나 테드 굴드(Ted Gould)가 매력 적인 습작(작품), 〈책 읽는 소녀 Girl Reading〉를 그리면서 그랬던 것처럼, 아 이가 좋아하는 일에 열중해 있을 때를 짧 은 시간 단위로 나누어 자주 그리면 가능 하다. 화가는 캔버스 보드에 얇게 초벌페 인팅을 하고, 점점 두껍게 임파스토 작업 을 해나갔다. 물감 다루는 시간을 더 길 게 늘이기 위해 지연제를 사용했다.

상반신 초상화

캔버스 보드 위에 그린, 게리 밥티스트(Gerry Baptist)의 〈진의 아버지 Jean's Father〉는 상반신 초상화의 아주 전통적인 구도를 보여준다. 그림의 오른쪽 부분의 뒷머리를 자름으로써, 주인공의 시선이 향하고 있는 방향에 공간을 더 확보했다. 어두운 배경이 웃옷의 선명한 빨강과 얼굴의 밝은 색을 강조한다.

과장된 색채

게리 밥티스트(Gerry Baptist)의 독특한 초상화에 나타난 오른쪽 측면의 손과 머리는 그 의미가 모호하다. 어쩌면 관객이나, 작업 과정의 구경꾼을 재현한 것일 수 있고, 혹은 어떤 나쁜 행실을 지적하는 의미를 표현한 것일 수도 있다. 어쨌든 이 역시 구성에서 한 몫을 담당하여, 주인공의 얼굴에 관객의 주의를 집중시킨다. 얼굴의 풍부한 색감은 초벌페인팅한 선명한 빨간색 위에 불투명한 물감과 투명 글레이즈를 써서 채색하였다.

인물 – 풍경 속의 인물

풍경 속의 인물은 인물화의 한 부문이거나, 때론 단순히 풍경의 스케일을 가늠하기 위한 중심 잣대로 그릴 수도 있다. 한 인물이나 여러 인물을 다루는 방법은, 명백하게 어떤 접근방식을 취하느냐에 달렸다. 멀거나 중간 쯤에 있는 인물은 흔히 스케치하듯 빨리 개략적으로 다룰 수 있지만, 전경에 있는 인물을 그릴 때는 여기 온 두 그림에서 보듯이 좀더 세밀하게 표현해야만 한다. 그러나 인물이 그림 자체를 지배하는 것을 원하지 는다면, 어떤 의도를 가졌든 상관없이 인물이 풍경과 융합할 수 있는 좋은 방법을 찾아야 한다.

사람은 대체로 오랫동안 가만히 있지 못한다. 따라서 일반적으로 사진이나 스케치, 또는 이 두 가지를 병행 서 작업을 하면 좋다. 그러나 만일 보고 그리는 것이 아니라, 특정한 그림을 마음에 두고 스케치를 할 때에는 빛의 방향과 풍경과의 관계에서 인물의 크기를 가늠할 수 있는 어떤 표시가 반드시 있어야 한다. 그렇지 않 면 그림에서 이 두 가지 요소를 자연스럽게 결합시키기가 정말 어렵다.

시각적 생략과 연결

테드 굴드(Ted Gould)는 〈고양이를 안은 여자 Woman with Cat〉에서 인물과 나무가 화면을 가로지르며 연속적인 패턴을 이루도록 하여, 인물을 풍경 속에 솜씨 좋게 융합시켰다. 이 화가는 공간감이나 사실적 형태 묘사보다는 색과 형태의 상호작용에 더 주의를 기울인 것으로 보인다. 그리하여 인물의 입체감은 최소한으로만 드러난다. 풍경의 요소와 인물을 연결짓기 위해 색이 얼마나 반복되는지 주목해보자. 재킷의 빨강이 전경의 꽃과 왼쪽 나무에서 나타나고, 청바지의 짙은 청색이 인물 뒤편과 머리카락에서 반복되었다.

인물 지배적인 그림

바트 오파렐(Bart O'Farrell)의 〈수선화를 거두는 사람들 Daffodil Pickers〉에서는 인물이 풍경을 지배한다. 풍경은 인물이 있는 주위와 인물의 활동을 설명하는 정도만 디테일하게 다루어졌다. 멀리 있는 언덕은 색조를 약간 바꾸는 방식으로 나타냈을 뿐이다. 하지만 구성은 대가의 솜씨답다. 앞쪽의 세 인물이 예리한 삼각형을 이루고, 시선이 여기서부터 작고 움츠린 형상의 네 번째 사람에게 모였다가, 풀의 밝은 선을 따라가도록 구성되어 있다. 색상 또한 주의 깊게 조절하여, 옷의 노란색이 안개 낀 배경에 비해 너무 강하게 튀어 보이지 않도록 명도를 낮추어 섬세하게 채색하였다.

Index

Credit